高等院校艺术设计类系列教材

装饰图案设计

徐 鸣　邱保金　编著

清华大学出版社
北京

内 容 简 介

"装饰图案设计"是工艺美术学科及设计专业的基础课程之一，是表现设计思想的理论基础，其主要作用是辅助设计、表现设计、表达设计构思，使学生掌握图案设计原理、具体构图及画法，客观、准确地表达设计方案，协助设计工作顺利开展。本书共七章，分别介绍了装饰图案概述、装饰图案表现的形式美法则、装饰图案的写生与素材、装饰图案中的点线面与黑白灰、装饰图案的组织形式和构图形式、装饰图案的色彩表现和装饰艺术的应用实践。

本书理论联系实际，内容由浅入深，例证丰富，涉及面广，可读性强，具有理论性和实践性，适合非设计专业人士或艺术爱好者阅读，也适合作为高校艺术设计类专业教材。

本书封面贴有清华大学出版社防伪标签，无标签者不得销售。
版权所有，侵权必究。举报：010-62782989，beiqinquan@tup.tsinghua.edu.cn。

图书在版编目(CIP)数据

装饰图案设计/徐鸣，邱保金编著. —北京：清华大学出版社，2022.6
高等院校艺术设计类系列教材
ISBN 978-7-302-60767-0

Ⅰ.①装… Ⅱ.①徐… ②邱… Ⅲ.①装饰图案—图案设计—高等学校—教材 Ⅳ.①J525

中国版本图书馆CIP数据核字(2022)第076087号

责任编辑：孙晓红
封面设计：李　坤
责任校对：李玉茹
责任印制：杨　艳

出版发行：清华大学出版社
　　　　　网　　址：http://www.tup.com.cn，http://www.wqbook.com
　　　　　地　　址：北京清华大学学研大厦A座　　邮　编：100084
　　　　　社 总 机：010-83470000　　　　　　　　邮　购：010-62786544
　　　　　投稿与读者服务：010-62776969，c-service@tup.tsinghua.edu.cn
　　　　　质量反馈：010-62772015，zhiliang@tup.tsinghua.edu.cn
　　　　　课件下载：http://www.tup.com.cn，010-62791865

印 装 者：三河市龙大印装有限公司
经　　销：全国新华书店
开　　本：190mm×260mm　　　印　张：9.5　　　字　数：243千字
版　　次：2022年6月第1版　　　印　次：2022年6月第1次印刷
定　　价：49.00元

产品编号：093449-01

Preface 前 言

装饰图案设计是艺术设计专业的基础课程，本阶段学习在于通过纹样的设计，使学生掌握设计中的设计规律以及各种表现技法，培养学生的基本装饰审美意识、基础理论和基本技能，培养学生对装饰造型、色彩、纹样组织的运用能力及优秀的审美观，对美的洞察力，以及一种超越常人的、与众不同的装饰美感，从而培养学生对于视觉艺术设计形式的创造性思维方式。

同时，本书总结了在装饰图案教学和创作方面的经验，具体说明了装饰图的学习方法，希望能对学习者有所帮助。

第1章主要介绍了装饰图案的基本知识，包括什么是装饰图案、装饰图案的起源、什么样的图案让人觉得美、应该怎样学习装饰图案等一系列问题。

第2章主要介绍了装饰图案形式美法则。

第3章介绍了素材的搜集方法及写生的相关问题。

第4章主要介绍了装饰图案中的点、线、面与黑、白、灰，以及它们在装饰图案中的应用。

第5章主要介绍了装饰图案的组织形式和构图形式。

第6章介绍了装饰图案中颜色的运用方法及颜色会对人的心理产生的影响。

第7章列举了几个装饰图案设计在实际应用中常用的典型案例。

本书理论联系实际，内容深入浅出，例证丰富，涉及面广，可读性强，具有学术性、理论性和实践性，适合高等艺术院校教师、研究生、本科生及爱好设计的非专业人士等阅读。

本书由中南大学建筑与艺术学院的徐鸣老师和东华理工大学艺术学院的邱保金老师共同编写。由于笔者水平有限，书中难免存在疏漏和不妥之处，敬请广大读者和同人批评、指正。

编　者

Contents 目 录

第1章　装饰图案概述 1
- 1.1 装饰图案概况 2
 - 1.1.1 装饰的诞生 2
 - 1.1.2 图案的含义 3
 - 1.1.3 装饰图案的概念 4
- 1.2 装饰图案与装饰画 4
- 1.3 装饰图案的分类与特性 6
 - 1.3.1 装饰图案的分类 6
 - 1.3.2 装饰图案的特性 8
- 1.4 装饰图案的内容 9
- 1.5 装饰图案的效果 10
 - 1.5.1 单纯的形象特别鲜明 10
 - 1.5.2 夸张的形象令人难忘 11
 - 1.5.3 强调形式感、表现秩序 12
 - 1.5.4 追求理想化的自由表现 13
- 1.6 装饰图案艺术的发展概况 15
 - 1.6.1 中国传统图案 15
 - 1.6.2 中国不同时期传统图案的风格和特点 16
 - 1.6.3 中国民间美术的艺术韵味 22
- 1.7 图案设计的工具、材料、步骤 30
 - 1.7.1 图案设计的工具材料 30
 - 1.7.2 图案设计的步骤 31
- 1.8 图案的学习方法和要求 32
- 本章小结 33
- 复习与思考题 33

第2章　装饰图案表现的形式美法则 35
- 2.1 图案原理 36
 - 2.1.1 图案形式美的基本法则 36
 - 2.1.2 变化的方法 37
 - 2.1.3 统一的种类 40
- 2.2 图案的形式规律 42
 - 2.2.1 对称与均衡 42
 - 2.2.2 条理与反复 44
 - 2.2.3 对比与调和 46
 - 2.2.4 比例与尺度 48
 - 2.2.5 节奏与韵律 50
- 本章小结 51
- 复习与思考题 51

第3章　装饰图案的写生与素材 53
- 3.1 关于装饰图案写生的若干问题 54
 - 3.1.1 正确认识装饰图案的写生 54
 - 3.1.2 装饰图案写生的必要性 54
 - 3.1.3 装饰图案写生方法初探 55
- 3.2 写生 58
 - 3.2.1 花卉写生 58
 - 3.2.2 动物写生 61
 - 3.2.3 风景写生 63
 - 3.2.4 人物写生 65
- 3.3 装饰图案的造型规律 66
 - 3.3.1 图形变化与写生 66
 - 3.3.2 为何要进行图形变化 67
 - 3.3.3 图形变化的方法 67
 - 3.3.4 造型与变化的类型和特征 71
- 3.4 装饰图案的素材来源 73
- 本章小结 73
- 复习与思考题 73

第4章　装饰图案中的点线面与黑白灰 ... 75
- 4.1 图与底的关系 76
- 4.2 图案构成的基本要素 78
- 4.3 黑白灰关系的处理 87
- 本章小结 93
- 复习与思考题 93

第 5 章 装饰图案的组织形式和构图形式 95

5.1 装饰图案的组织形式 96
 5.1.1 单独纹样 96
 5.1.2 适合纹样 100
 5.1.3 连续纹样 102
 5.1.4 综合纹样 106
5.2 装饰图案的构图 106
 5.2.1 装饰图案构图的特点 106
 5.2.2 装饰图案构图的体裁 108
 5.2.3 装饰图案的构图法则 111
本章小结 114
复习与思考题 114

第 6 章 装饰图案的色彩表现 115

6.1 图案色彩的基本知识 116
 6.1.1 色彩的基本知识 116
 6.1.2 色彩三要素 116
 6.1.3 三原色与色彩混合 117
 6.1.4 色彩与感情 118
 6.1.5 色彩的联想与象征 120
6.2 图案色彩的运用 120
 6.2.1 图案色彩的配色计划 121
 6.2.2 图案色彩的配合 124
 6.2.3 图案色彩的空间层次 125
 6.2.4 图案中金、银、黑、白、灰的运用 125
6.3 图案色彩的设计与表现技法 125
本章小结 130
复习与思考题 130

第 7 章 装饰艺术的应用实践 131

7.1 装饰图案在服装设计中的应用 132
7.2 装饰图案在装潢设计中的应用 135
7.3 装饰图案在环境艺术设计中的应用 142
本章小结 145
复习与思考题 145

参考文献 146

第 1 章

装饰图案概述

本章导读

装饰图案作为艺术设计中的一种表现形式,以各种方式存在于我们生活的方方面面,给我们的日常生活增添了许多色彩。同时,它的存在又与我们的生活环境和时代背景有着密不可分的联系。通过本章的学习,我们可以初步了解装饰图案的定义、特点、分类,以及中国各个时期装饰图案的样式、特点。认真学习本章内容,可以帮助我们更好地理解装饰图案是什么,为以后章节的学习打下良好的基础。

1.1 装饰图案概况

装饰图案有狭义和广义之分。狭义的装饰图案仅指平面的装饰性纹样;广义的装饰图案是指为达到特定的装饰目的而作出的设计方案,它涵盖了建筑装饰纹样设计、工艺品设计等内容,类似于我们今天所说的艺术设计。在本节的学习中,我们将对装饰图案进行初步的介绍。

1.1.1 装饰的诞生

有关装饰起源的说法有很多种,非常复杂,有美化说、功能说、图腾说、巫术说、生存说等,每种说法都有它的合理性,但同时又具有片面性。

现代人把原始社会的文身、器物的刻画称为"装饰",认为除了美化之外无其他作用。实际上,"美化说"是一种肤浅层次的认识,原始社会各种装饰都与神秘意识有关,大都指向避邪免灾、人丁兴旺,甚至死而复生的愿望。人类为了生存,创造了石斧、石铲等狩猎工具,由此产生"生存说"。至于图腾和巫术的发生,往往被解释为缺乏自然知识的结果,如果把它作为装饰的起源就缺乏说服力了。

因此,装饰的诞生不是单一的,它是生活和环境、自身的思维意识和客观条件等多种因素综合作用的结果,最终形成了装饰艺术。图1-1所示就是一块漂亮的地毯,即为装饰图案的一种应用。

图1-1　图案的应用(1)

图 1-2 所示为装饰图案在拿破仑行宫古建筑中的应用。

图1-2　图案的应用(2)

1.1.2　图案的含义

图案从字面上解释,图有"谋计""描绘"之意,案有"设想"之意。图案是从英文"design"翻译过来的,"Design"除了具有图案的意思之外,还具有设计、计划、图样、结构等多种含义,主要是指现代工业的艺术设计活动。而设计又分为审美的和非审美的两种,如工程技术中美学规律的运用很少,而实用美术装饰艺术、工艺美术、建筑美术的设计均属于审美的设计活动。

design 一词几乎包括人类生活中一切创造物的艺术设计活动,主要含义是图案和设计,这两者之间各有所司又紧密相关。设计是 design 的过程,图案是 design 的直观表现形式,唯有两者的统一,才可以表达 design 的完整词义。例如,在现代工业设计活动中(电视机、洗衣机、汽车的设计),其造型色彩、标志等属于审美的设计,设计的图样称为设计方案,也可称为图案。而机械性能线路的设计属于非审美的设计,这部分设计图样也可称设计方案,习惯上不称为图案。又如,建筑设计和建筑图案、服饰设计和服饰图案中的"设计"与"图案"两个词的含义是有区别的,前者是指建筑工程和服装的总体设计,后者一般是指建筑和服饰上的装饰纹样。

对图案含义的理解,在许多著作和论文中都有类似的论述,通常有以下几种共识。

(1) 图案是以美的规律图形或美的设想表现出的造物方案或构想设计的蓝图。它是精神的、与时代和谐的、具有审美功能的视觉艺术。

(2) 图案所表现的设计方案是具体的,涉及人类衣、食、住、行、用等方面的物质创造。因此它是物质的,受工艺、材料、生产等条件制约,与时代和谐,具有实用功能的物质文明。

(3) 图案是功能与审美相结合的设计艺术,具有物质和精神双重属性,因此,图案也规范和引导着人们的物质文明和心理需求,并帮助人们建立新的生活方式和生活秩序。

(4) 图案涉及人类生活的深度和广度，随着时代的进步而变化。因此，社会经济、文化、科技、地域、民族、民俗的变化是图案发展的根本因素。

(5) 图案不仅是平面的，也是立体的；是装饰的，也是造型的；是相对静止的，也是运动的创造性空间设计。因此，它具有广义的创造性设计内涵。

1.1.3　装饰图案的概念

装饰的诞生是由生活和环境、自身的思维意识和客观条件等多种因素决定的。它活跃于人类生活的各个领域，随着生活水平的提高，人们为了满足精神需求，生活中的装饰因素也越来越多。而图案是图形表达的设计方案，是现代图形的始祖，是装饰与图形的统一载体。在"图案"前面加上"装饰"两个字，是由图案具有的装饰性、工艺性所决定的。因此，图案还承载着装饰的使命，它既符合人们对图案的认识观念，对当代艺术设计的人文建设也具有重要意义。

装饰图案就是对实用美术中的染织、服装、装潢、环艺和建筑设计等方面的材料要求、工艺制作、审美功能等综合条件下进行的装饰设计。图1-3和图1-4所示即为装饰图案的应用。

图1-3　装饰壁挂图案

图1-4　抱枕上的装饰图案

1.2　装饰图案与装饰画

我们在研究装饰图案时，必须弄清楚装饰图案与纹样、装饰画之间的关系。通常装饰图案被理解为一种规范的花纹和纹样，如单独纹样、适合纹样、二方连续、四方连续等。随着装饰图案的发展，我们就不能把装饰图案局限于此。现代装饰图案题材范围非常广，除了植物、动物、人物、风景四大变化外，一些人物造型、抽象图案等都可以纳入图案的范畴，而且在表现手法上更活泼、自由，如图1-5所示。

(a) (b)

图1-5 现代装饰艺术图案

装饰画与装饰图案虽然都是以装饰为目的，但是严格来说是有一定区别的。装饰画是带有极强装饰性的艺术作品，具有独立性和完整性，它有特定的故事情节，根据内容要求，发挥想象的潜能，把发生在不同时间里的事物通过巧妙的组合联系在一起，使人们了解事物的发展和变化。图1-6所示是一幅抽象感十足的装饰画。

图1-6 抽象装饰画

1.3 装饰图案的分类与特性

装饰图案看似随意,却是有章法的,并不是任意形式和内容都可以随意搭配。本节我们将学习装饰图案的分类、应用的范畴,以及装饰图案应用的特性。

1.3.1 装饰图案的分类

装饰图案广泛地应用于人们生活的各个方面,它涉及的范围非常广泛,集中起来主要体现在以下几个方面。

1. 平面装饰图案

平面装饰图案主要包括织染设计图案和印刷设计图案,如画布、地毯、刺绣等装饰的设计图案,商业广告、包装、书籍装帧、招贴画、某些特定材料制成的漆画、壁画等都属于平面装饰图案设计的范畴。图 1-7 所示的手提袋上的图案属于平面装饰图案。

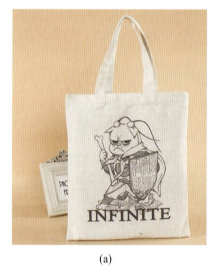

(a)　　　　　　　　　　　　　　　(b)

图1-7　手提袋图案设计

2. 立体装饰图案

立体装饰图案是相对于平面装饰图案而言的,是指具有三维空间的装饰造型形式,主要体现在建筑美术设计和工艺品设计两方面。例如,房屋造型、庭院设计、家具造型和陈设,以及陶瓷品、金属制品、玩具设计等。

如果从更广泛的装饰设计范围来看,诸如汽车、飞机、火车的造型,以及所有有关玻璃、塑料、金属等产品的设计都属于立体装饰图案设计的范畴。图 1-8 ~ 图 1-10 都是我们常见的立体装饰图案设计。

图1-8 城市雕塑

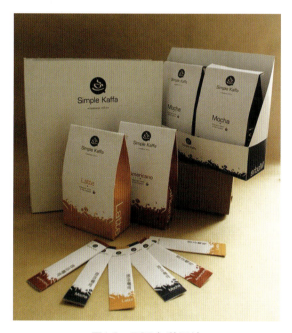

图1-9 POP包装设计

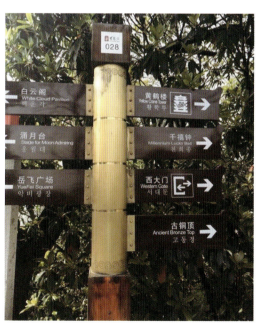

图1-10 指示牌设计

3. 综合性装饰图案

综合性装饰图案是指立体与平面相结合的装饰图案设计，展示设计、橱窗装饰设计、舞台和电影的美术设计及装置工程等都属于综合性装饰图案设计的范畴，如图1-11所示的电影美术设计和图1-12所示的橱窗装饰设计。

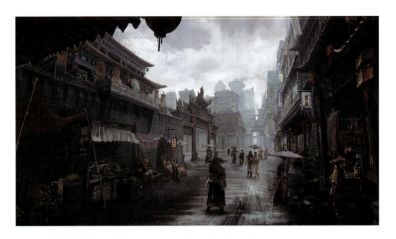

图1-11　电影美术设计

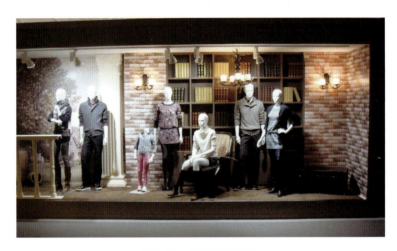

图1-12　橱窗装饰设计

1.3.2　装饰图案的特性

1. 装饰性

图案设计是根据设计的需要，把装饰的对象以设计者丰富的想象力和浪漫手法进行艺术加工，处理成设计需要的艺术形象。这种艺术形象必定是夸张的，具有典型性、代表性的特点。图案设计一方面要考虑它的艺术性，另一方面要考虑它的工艺性，即图案设计必定会受到实用、经济、材质等方面的限制。

2. 时代性

图案的风格，在不同的历史时期，反映着当时人们生活、风俗、习惯、爱好所具有的特点，而且反映着科学文化的进步和发展。因此，它必须紧跟着时代的设计思维，强烈地反映时代特色。

图案设计是时代的镜子，反映了生活的变革，生活的变革又反过来促进了设计的创新和

图案创作思维的提高。

3. 双重性

图案与其他艺术不同，它的造型与装饰不是单一的，具有双重性特点。

首先是装饰与功能的统一。单纯以美化为目的的装饰图案，显然已不能适应现代的发展需要，设计的内涵已从狭义的装饰观念转化为现代物质生产与现代审美相结合的设计理念。强调产品的功能先导意识，装饰与结构功能合一是图案学理论发展的倾向，包豪斯却误解为"反对装饰"，其实并不是否定装饰，而是应该注意装饰与功能相结合，即现代工业设计中强调的功能装饰。

其次是美观与实用的统一。实用、美观其实是图案设计的基本原则，当然还有经济、科学、适销的原则。在图案设计中，要做到既实用又美观并不容易。有些产品美观却不实用，有些产品很实用却不美观，结果导致产品不适销，究其原因是设计造型美与使用要求不一致。在欣赏艺术中，美观与实用是对立的，在美学观点上，也常常把实用看成贬低艺术的因素，对于这一点，图案创作者要重新认识产品的使用价值和经济价值。

最后是材料性能与装饰技巧的统一。装饰造型只有适应材质性能，才能达到理想的装饰性。工艺的美，有时利用材质的美，才显得更自然。材质的软硬、薄厚、光滑和粗糙等都会影响装饰美。

1.4 装饰图案的内容

艺术设计领域的装饰图案涵盖了多方面、多层次的内容，总结起来可分为以下三方面内容。

1. 基础图案

基础图案不针对工艺制作、实用功能的要求，而是学习和掌握装饰造型构图、色彩的基本规律而绘制的图案，为以后装饰图案设计打下扎实的基础。基础图案作为艺术设计教育的重要基础课程，起到连接绘画基础与专业设计的作用，长期以来，在基础教学中占有重要地位。

2. 传统图案

学习传统图案历来是染织、陶瓷、服装、装潢等工艺美术门类的重要课程。传统图案(见图1-13)随着人类的发展而发展，每个历史时期都具有其独特的纹样形式和装饰内容。借鉴传统图案中的形与色，有效地运用到现代设计中是传统图案教学的最终目的。

3. 专业图案

从广义上讲，图案并非仅富有装饰意味，具有装饰特征的纹样，还包括专业设计的方案。它不仅要考虑形式美，还要考虑工艺制作、实用功能等方面。如依附于建筑和建筑环境的装饰图案，主要采用浮雕、镂空等工艺形式与不同材料相结合；运用在陶瓷上的装饰图案设计

首先取决于塑型，其次是装饰釉彩等方面。图案的形式处理要和主体造型相结合，有的用雕刻方法，有的用镂空彩绘等方法。

装饰图案的这三大方面内容又各自囊括多层内容，综合构成完整、丰富的装饰图案体系。图 1-14 所示为动物装饰图案。

图1-13　传统图案

图1-14　动物装饰图案

1.5　装饰图案的效果

装饰图案是依附于实用物品而存在的，同时具有美化和实用两种功能。

随着新材料的出现和新工艺的使用，制作上的限制越来越少，留给艺术的创作空间越来越广阔，而日积月累中图案所独有的美感和表现方式却被艺术家有意识地保留了下来。这些特点甚至影响绘画创作，对现代艺术的发展起到了推动的作用。

1.5.1　单纯的形象特别鲜明

由于制作条件的限制，装饰图案需要对形象做归纳和概括处理，这种处理主要包括两方面内容：一是从整体出发对形象的外形做概括，去掉那些琐碎的东西，保留形象给人的总体印象和主要特征；二是对形象的体积和厚度进行压缩、平面化处理。正是这一点常常使初学者特别不习惯，因为素描训练中特别强调体积感和深度感，但是初学者还应该注意到，即使是纯粹的绘画训练，一般也有一个先"加"后"减"的过程，学习之初要尽量多画一些东西，逐渐地去寻找那些最主要的东西。当你能够用简洁来表现复杂的时候，你的认识与描绘的水平也就进入了一个更高的层次。从艺术表现的道理上来说，装饰图案与绘画是一致的，图案训练加速了提炼和概括的进程，从长远的眼光来看，这种训练对学生大有裨益。

图 1-15 所示为平面单纯的装饰形象，表现出一种简明和朴素的美感，图与底都清晰可见，形象一目了然。

无论是广告还是其他的设计作品，都希望尽快地引起人们的注意，因此，单纯和明快是最吸引人的手段之一，如图 1-16 所示。

图1-15　平面单纯的装饰形象

图1-16　单纯简明的装饰形象

1.5.2　夸张的形象令人难忘

在艺术中特别注重"感觉"，而在"感觉"中又特别强调"第一感觉"。你一定有这样的经验，面对一个形象时间长了，感觉就会变得迟钝、麻木。因此，能否快速和准确地抓住"第一感觉"是艺术作品能否成功的关键因素之一。其实，在很多情况下，"第一感觉"是一种错觉。艺术就是艺术，它不是正确答案只有一个的数学题，你的感觉和我的感觉不同，正是这种不同的感觉或者说是错觉，为艺术的个性化提供了可能的契机。如果每个人都严格而客观地描绘对象，那他也就无异于把自己当成了一台没有生命的照相机。

艺术中允许有"错误"，鼓励每一个人都可以延伸和夸张自己的感觉，不受自然形象的限制，主观、大胆地进行夸张和变化。这样，设计者画出的形象才会特征明显、个性鲜明，具有强烈的视觉冲击力，令人过目不忘。

图 1-17 所示为现代绘画中夸张的装饰形象，也是出于追求夺人眼球的视觉效果。

图 1-18 所示为夸张的表现手法，通过夸张人物的高度，给人一种安逸和优雅的感觉。

图 1-19 所示为汉代画作中牛的形象，脊背部分被明显地夸大了，同时又将四条腿处理得很纤细，与硕大的身躯形成对比，表现出强烈的内在张力，背部的曲线呈满弓形，似箭在弦上，一触即发。

图1-17　夸张的装饰形象

图1-18　夸张的表现手法

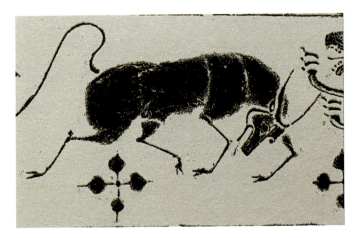
图1-19　汉代画作中牛的形象

1.5.3　强调形式感、表现秩序

绘画和图案都是"看"的艺术，怎样才能使画面更符合视觉的要求，一直是视觉艺术中遇到的基本问题。由于装饰图案的性质和用途，决定了装饰图案要比绘画更注重对视觉形式的研究。一个点、一条线、一块颜色，点的大小、线的长短、颜色的深浅，这些构成画面元素的同时也具有视觉和情感的双重含义。点与点的组合、线与线的关系、颜色与颜色的对比、画面中每个细小的变化都会影响整体的效果和意义。在装饰艺术中，对称、均衡、稳定、动感、节奏和韵律是形成视觉美感的主要手段，也是我们研究的主要课题。因此，装饰图案比绘画更容易接近抽象的、视觉美感的本质。

图1-20所示为用粗线的方形和细线的圆形构成图案的两个基本框架，并构成方与圆的对比关系。四个小点与中间的大点减弱和调节了方与圆的对比，同时三种大小和数量不等的圆形也产生了视觉上的节奏感。

彩带和裙摆向同一方向飘动，统一流畅，产生了特别舒适的视觉效果。彩带和裙摆都与

云形相似，给人风动在云端的感觉，如图1-21所示。

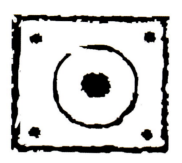

图1-20 具有秩序感的画面

图1-21 古代画作中表现的统一感

画面由中心向两侧对称式地发展，不同大小的空间划分形成了节奏变化，左右两部分为不断重复使画面十分稳定，分割画面的竖线强化了这种感觉，同时也使上半部分活跃的形象不至于影响总体的稳定感，如图1-22所示。

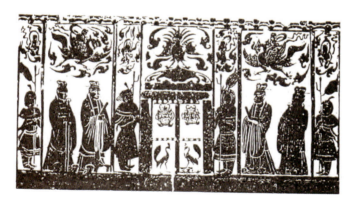

图1-22 对称式画作

1.5.4 追求理想化的自由表现

装饰图案的设计和制作以美化和实用为目的，因此，从内容题材的选择到形象造型的表现，都努力去展示那些美好的、理想化的东西。为了创造一个美好的形象，可以选择完整和

健康的部分，去掉残缺、破碎和不完整的部分，甚至可以把不同形象最有特点的部分集于一身，创造一个全新的形象。中国人对"龙"和"凤"是再熟悉不过的了，而它们正是人们臆想和创造出来的形象。在装饰图案中，不同时间、不同空间、不同地点的人、景、事，只要需要，都可以随意地安置在同一个画面中，没有人会提出怀疑，因为这就是装饰艺术，这就是图案——理想化的自由表现，也是它的特征之一。

中国龙的形象是由几种动物的局部组合而成的，蛇身、鹿角、鹰爪、鱼须等，这个组合形象代表权力、威严和无穷的力量，如图1-23所示。

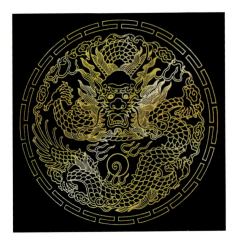

图1-23　中国龙

图1-24所示为汉画《弋射收获图》，其将不同时空发生的事情组合在一起，表现出完整的劳动场面，给人留下一个在收获的季节里人们繁忙劳作的印象。

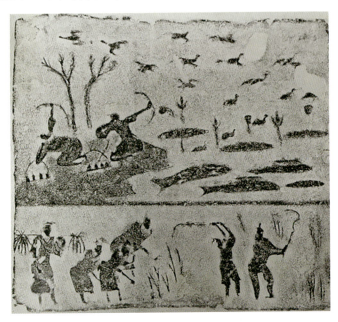

图1-24　汉画《弋射收获图》

1.6 装饰图案艺术的发展概况

装饰图案艺术的发展与各个时期人们的生活条件和背景有着非常紧密的联系。在本节的学习中,我们将着重了解中国装饰艺术的发展概况以及在各个时期所展现出来的特点。

1.6.1 中国传统图案

传统图案作为手工业时代的产物,具有一定的历史局限性,在许多方面已不适应现代工业社会发展的需要,但不能因此说传统装饰图案已经过时,更不能对中国传统图案一概否定。

中华民族已有几千年的历史,从原始的彩陶、石刻到青铜器、帛画、漆器、陶器……千千万万劳动人民和古代艺术家积累了丰富的经验,留下了许多优秀的作品,是我们学习和借鉴的宝库。

现代装饰图案设计是从传统图案中发展而来的,但又不是传统图案的简单翻版和重复,对于中国传统图案既要有所继承,又要有所扬弃,并对其进行现代化改造,赋予全新的设计理念、功能与形式,使之成为适应和符合现代社会审美与实用要求的现代装饰图案。图 1-25 ~图 1-27 所示为我国传统的彩陶、青铜器和帛画艺术品。

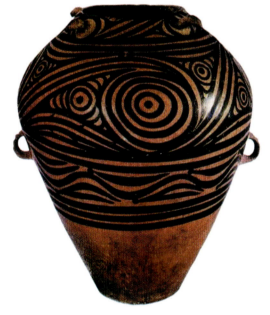

图1-25 彩陶

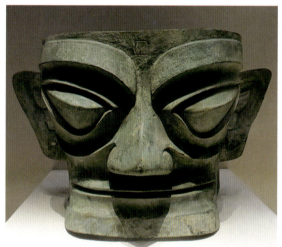

图1-26 青铜器

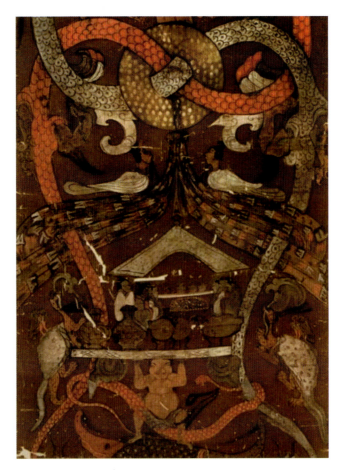

图1-27　帛画

1.6.2　中国不同时期传统图案的风格和特点

我国传统图案种类繁多、内容丰富，它既代表着中华民族的悠久历史、社会的发展进步，也是世界文明艺术宝库中的巨大财富。从那些变幻无穷、淳朴浑厚的传统图案中，我们可以看到各个时代的工艺水平和中华民族一脉相承的文化传统，这些对我们研究民族关系发展史、民族美学、民风民俗学等具有极高的价值。许多传统图案经久不衰，至今仍在沿用，保持了旺盛的生命力。因此，我们不可忽视从中国古代传统图案中所汲取的宝贵经验。

中国各个历史时期的图案，在选题、表现手法和艺术风格上都有不同的特点，是与其功能、材质、艺术匠人加工方式分不开的。下面我们予以简要介绍。

1. 新石器时期

早在五六千年前的新石器时期，我们的祖先创造了灿烂的彩陶文化，先辈们把生活和自然界中的可视物象按照自己的理解巧妙地组织并运用到各种器皿器物上，形成了庄重大方、自然和谐的装饰纹样。

新石器时代的彩陶分布很广,主要在黄河流域和长江流域,以及华北、华南等地,造型丰富,主要包括碗、盆、壶、瓶、鼎等生活用品。

彩陶装饰图案内容特别丰富,有动物纹(鱼、蛙、鸟、鹿、狗、羊等)、植物纹(花、叶、枝、干等)、人物纹、几何纹(日、月、山、星、雷、云、水、火等)四种。

彩陶色彩质朴单纯,主要有红、黄、黑、褐、赭、白等颜色,当统一谐调的色彩与彩陶生动形象的纹饰、简洁抽象的造型融为一体时,便展示出它完整的艺术形象。图1-28和图1-29所示为新石器时代的彩陶纹样。

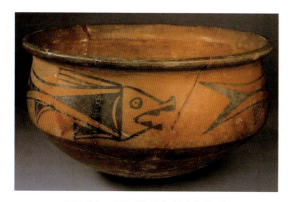

图1-28 新石器时代彩陶鱼纹盆

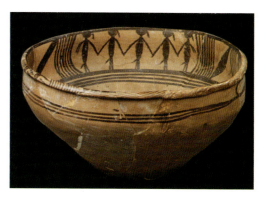

图1-29 新石器时代人物纹

2. 商、周奴隶社会时期

商、周两代是青铜器艺术的鼎盛时期,主要种类有食用器、烹饪器、酒器、乐器、兵马器等,在造型上厚重、坚实、威严、庄重,铸工非常精细。图案纹样包括几何纹样和动物纹样。几何纹样有云雷纹、涡纹、乳丁纹、窃曲纹、环带纹,动物纹样有牛、马、羊、大象等动物形象,还有大量的饕餮纹、夔纹、龙纹、凤纹等想象的动物形象,这些神秘的动物形象并非现实生活中的自然形象,而是被抽象化、风格化、怪异化的非自然形态,强化了青铜器雄浑神秘的艺术魅力。图1-30所示为兽面纹图案;图1-31所示为商、周时期青铜器纹样。

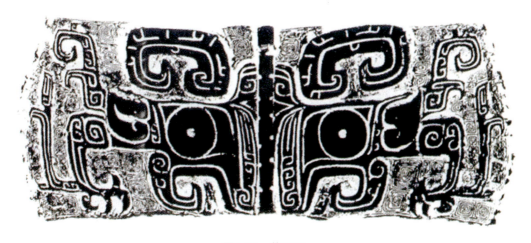

图1-30 兽面纹

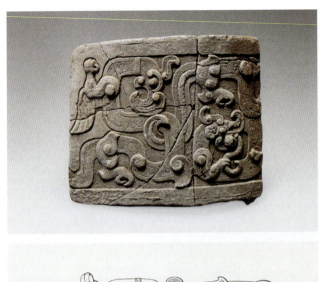

图1-31　商、周时期青铜器纹样

3. 战国、秦汉时代

春秋战国时期，群雄并起，诸侯割据，是奴隶社会向封建社会过渡的交替时代。工艺美术方面百花齐放，纺织业、制陶业、漆器、玉器、玻璃业等普遍得到发展，这一时期的青铜器也一改商、周青铜器装饰纹样神秘莫测、奇异凝重的特征，呈现出清新活泼、灵巧多变的式样。在装饰纹样上，有故事情节的场景，动物、人物、几何纹样、风景开始同时出现在一个图形中，这在以前的装饰纹样中是从未出现过的。

秦汉时期，中国封建社会制度逐步完善，生产力进一步发展，工艺美术也达到了前所未有的繁荣时期。图案纹饰主要体现在画像石、画像砖和瓦当上，大致有云气纹、菱纹、几何纹、涡卷纹、夔龙纹、怪兽纹及四神纹（四神纹也称"神灵纹"，由青龙、朱雀、白虎、玄武四种动物形象作标志。青龙为我国传说中的东方之神，朱雀为南方之神，白虎为西方之神，玄武为北方之神，它们标志了四个方向、四种颜色，青龙为青色，朱雀为赤色，白虎为白色，玄武为黑色）等。四神纹作为吉祥和方向的象征，是装饰图案中的重要题材，如图1-32所示。

4. 魏晋南北朝时期

这一时期，战争不断，社会动荡不安，工农业生产受到严重影响，文化发展也不平衡。佛教的兴起，对稳定政治和经济起到重要作用，同时，也给艺术注入了新的活力。这一时期的题材、内容许多都与佛经故事有关。常用的纹样有忍冬草（即金银花，四季常青，取其吉祥之意）、莲花纹（别名"芙蓉""芙蕖"，是美德的象征）、玉鸟纹（玉鸟也称释迦牟尼，传说人是鸟脱生出来的，故而图案中常有人面鸟身之图像）、鹿纹（亦曰"天鹿"，祥瑞的象征），人物图案出现了"飞天"形象，表达美的理想、人的力量。图1-33所示为该时期的莲花纹图样，图1-34为"飞天"形象。

图1-32　四神纹

图1-33　莲花纹

图1-34　魏晋南北朝时期的"飞天"形象

5. 唐代的装饰图案

唐代是我国封建社会的繁荣昌盛时期，人民安居乐业，对外交流与贸易频繁，文化异常活跃，佛教文化也得到了进一步的发展。在装饰艺术上表现为造型完美、形象丰满、线条柔

和、优美,着重写实与精神的刻画,并吸收朴素的装饰风格,在造型上明显带有宗教色彩。装饰纹样丰盛饱满、富丽豪华,常以植物作为首选题材,常用的纹样有卷草纹、宝相花、海石榴、花鸟纹、华盖纹、联珠纹、绶带纹、人物纹等。色彩上富丽浑厚、绚丽典雅,尤其是唐三彩,集黄、绿、赭、白或黄、绿、赭、蓝等基本色于一器,交错融合、斑斓绚丽。

1) 宝相花

宝相花是一种理想中的花,"宝相"二字是"佛相"的意思。它的花形是由牡丹和莲花合成,体现了大慈大悲、亲切和善的特点,具有很强的形式美感;花形丰满稳重,常用于佛教壁面和雕刻上的装饰。它除了做单独完整的图案外,还经常以"一整二破"的构成形式用于二方连续图案中,如图1-35所示。

图1-35 宝相花图案

2) 卷草纹

卷草纹也称"唐草",是唐代具有代表性的图案纹样之一。它是在南北朝时期忍冬草图案的基础上发展起来的,不再是某一植物的单一形式,而是由多种花形组合而成的丰富多彩的复合纹样,以二方连续波浪式的带状纹样出现,动感强烈,饱满流畅,以多种植物花卉为主体,点缀一些鸟兽或仙女形象,如图1-36所示。

图1-36 卷草纹图案

3) 团花

团花是一种适用于圆形的装饰图案,它由不同的花果植物构成,分对称和均衡两种形式。

对称形式比较多见，图形饱满，内容丰富，虽然以曲线为主，但布局均匀，结构轻重适宜，使图形产生了合理的空间层次，极富装饰性，其用途极为广泛，常常可在藻井图案、佛光图案、织物图案、器皿图案上见到。

4) 折枝花

折枝花即单独花卉图案，是中国传统图形中较典型的装饰图案，其特点是单纯、自由、美观，常与云纹、飞鸟等组合成二方连续、四方连续的复合纹样，产生优美、动人的效果。

6. 宋元时期的装饰图案

宋代装饰艺术的成就主要体现在陶瓷艺术方面，各地名窑荟萃，出现了汝窑、官窑、定窑、铜窑、哥窑五大名窑。它们又以不同的工艺特点显示个性，宋代陶瓷端庄的造型，晶莹、淡雅的色彩，清秀大方的图案装饰体现了这一时期文雅、清淡、耐看的艺术风格。在图案题材上，以花卉为主，常见的有牡丹、莲花；动物图案，如龙凤、鸳鸯、仙鹤、麒麟、鹿、鱼，也是常见的题材。

1) 莲花

在南北朝及隋唐时期，莲花就作为图案用于佛教内容的装饰，宋代瓷器中的莲花图案，在造型上不受它的自然属性的限制，以花、莲、叶巧妙地搭配，再以密集的草本植物作为陪衬、突出和补充，利于满足造型结构和空间布局的需要，体现了流畅而挺拔、单纯且清秀的风格。

2) 牡丹花

牡丹图案在唐代就被广泛应用，而宋瓷中的牡丹图案则与唐代大为不同。宋瓷中的更加新颖别致，它以独立的形态构成，花头造型多表现剖开的侧面，接近自然，叶子是以侧面和正面两种既接近自然又强调形式美感的造型为主，叶子围着花形缠绕瓶体四周，装饰完美，挺秀庄重，令人一目了然。在制作上采用剔刻和绘制两种工艺，图案是用黑色绘制在灰白的瓶、罐上，花卉造型大方，白釉与铁釉形成的色彩对比强烈，具有质朴、典雅之美。除陶瓷外，牡丹花还与其他动物(如水禽、鸟类)共同组合形成画面，用于装饰工艺品。

元代，东西方交流空前加强，实用工艺得到发展，出现了前所未有的工艺新品种。在装饰艺术上，已不再以清秀、文雅的文人风格为时尚，而是具有粗犷、豪迈的艺术特点。装饰纹样中松、竹、梅特别流行，体现了一种坚韧、顽强的性格。元代把宋代花鸟画用于装饰之中，寓自由于程式之中，是这一时期图案发展的新特点。此外，元代瓷器以青花、釉里红为代表品种。

7. 明清时期的装饰图案

明代是我国工艺美术全面发展的时期，金属工艺中出现了精美而著名的景泰蓝、色彩丰富的宣德炉，丝织方面以雍容大方的明锦为代表，明式家具以造型、用料以及制作的精巧，成为古典家具的典范。民间工艺也得到了相应的发展,如民间蓝印花布，从这时起已广为流传。在装饰纹样方面，云龙花草非常流行，有"岁寒三友松竹梅""梅兰竹菊四君子"等。

清代已进入封建社会后期，处于资本主义萌芽状态的手工业部门增多，工艺美术与大规模的商品生产直接相关联，促进了技术的革新、技巧的提升和品种的多样化。以丝织、陶瓷最发达，漆器、家具、玉器、金属、竹木等工艺品也空前兴起。在图案装饰上，大都符合统治阶级没落思想意识，过分追求奢侈、华丽，形成一种烦冗淫巧之风。在装饰题材方面范围

很广，动植物、人物、山水无所不有。民间图案广泛采用折枝花、狮子滚绣球、凤穿牡丹等吉祥图案，还流行"莲生贵子""并蒂莲"等新的装饰题材。

1.6.3 中国民间美术的艺术韵味

民间图案是指历史上在民间广为流传的老百姓生活用品上的各类图案，它有别于宫廷、皇族等上流社会的装饰图案，很少用作陈设品和欣赏品。民间图案主要是劳动人民创造的生活文化，目的是美化物品和美化生活环境。由于我国幅员辽阔，人口众多，各民族生活习惯、审美情趣、生活方式各不相同，使得所创造的图案形式丰富多彩，同时，也形成了鲜明的地域特色和自身风格，但自然朴素、亲切、活泼大方的装饰内容和土生土长的乡土语言是它们共同的特征，图形内容大多反映老百姓的日常生活、历史故事、民间传说，以及对美好生活的向往。

那么，我国悠久历史所留下的民间艺术都以什么为题材呢？民间图案的内容非常丰富，反映了各族人民劳动和生活的各个方面，它与宫廷图案在装饰内容上没有本质区别，但在内容上进行了分门别类的精心组合，使其具有祈祥纳福的象征意义。常见的内容包括动物、人物、植物、鸟禽等，如桃子、蝙蝠象征庆贺寿辰，鸳鸯戏水寓意婚姻美满，松树与鹤组合表示延年益寿，诸如此类的还有许多，这些简单的东西经过巧妙安排，为原本单纯的内容赋予了新的寓意。

在民间还经常将一些传统的戏剧故事、民间传说用图案的形式表现出来，以颂扬伦理道德，体现幽默趣味，如"西厢记""八仙过海""白蛇传""老鼠娶亲"等。民间图案的另一内容是描绘日常生活场面，这些内容是设计者最熟悉的，因此，设计制作出的图案也极生动，如男耕女织、生儿育女以及普通的生活场景。另外，还运用不同的动物花鸟鱼虫，使其富含吉祥之意，或满足某种审美情趣。在民间图案中还有许多几何形纹饰，常在少数民族工艺品及织物上被运用，且变化丰富、自由活泼。

1. 民间图案艺术的特点

1) 体现在造型规律上的特点

造型规律的最大特点就是"变形"，有四种基本类型。

(1) 异物同构图案。这是一种将不同物体的部分形象结合而成的新奇图案。

几千年的历史传承，此类图案在中国民间装饰图案中分量最重，如"人面鱼"图案，人和鱼融为一体，是异物同构图案的开端；龙的图案，眼似牛、嘴似鳄、角似鹿、掌似虎、爪似鹰、鳞似鱼，是异物同构图案的典范。这两种图案流传到今天，已经出现了多种形式，如剪纸"人面鱼""九翅龙"苗绣等。图1-37所示为异物同构图形。

(2) 心理空间图案。这是表达人的想象的图案，是多视点、多时点复合感觉的"合理"组合。图1-38所示就是一幅给人留下想象空间的图案，单独来看是两匹颜色不同的马，合在一起我们却能清晰地发现两匹马组合在一起形成的心形图案。

(3) 适形造型图案。这是一种形与形之间穿插、适应而设计的图案，如苗族的刺绣，常常于方寸之地描绘出姿态万千的人物和动物，形形相嵌，合理丰满。图1-39所示就是苗族刺绣图案。

图1-37　异物同构图形

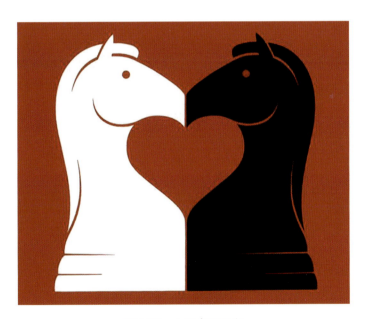

图1-38　心理空间图案

图1-39 苗族刺绣图案

(4) 工艺引导图案。这是一种借助于不同工艺制作出的特殊图案。如扎染，它的工艺要点是：缝起、扎住要表现的图形，浸染后解缚，露出了未染到的部分，其图案带有偶发性。图1-40所示为扎染图样。

图1-40 扎染图样

2) 体现在图案色彩上的特点

民间装饰图案的色系由浓重的对比色和典雅的调和色共同构成，红色、蓝白相间色、蓝色都是稳固的传统色彩。越往我国西北部，装饰图案的色彩越浓重、对比越强烈；越往我国东南部，装饰图案的色彩越典雅、调和越透彻。如陕西布贴刺绣花背心的图案色彩，就同时出现红与绿、黑与白、黄与紫、蓝与橙等几组对比强烈的色彩。

3) 体现在表现形式上的特点

民间装饰图案不是自然形态的简单临摹，它往往通过寓意、联想、象征、夸张等来表达对美好事物的不懈追求。其主要手法有以下几种。

(1) 谐音寓意，是假借文字的相同读音，运用动物、植物的不同形态来表达美好的愿望，这是民间装饰图案中最普遍、最常见的形式。例如，"百事如意"，"百"同"柏"音，"事"同"柿"音，于是将柏树和柿子树组成如意形，用来表达事事如意、万事称心。这样的例子很多，如"吉（鸡）祥（羊）如意""连（莲）年有余（鱼）""金玉（金鱼）满堂（塘）"等。

(2) 想象造型，是通过想象手法把真实存在的物体受遮挡部分虚幻地表现出来，以增强画面的可视性，达到完整生动的效果。例如，剪纸作品《劈山救母》，将眼睛无法正常看到的压在山中的母亲形象显现出来，给救母神话增添无穷的趣味，如图1-41所示。

图1-41　劈山救母

(3) 借物会意，指的是撷取现实生活中的某些动物和植物组成如意图样，把人们对它的感受与美好愿望联系起来。例如，"龙凤呈祥"图案，以龙代表男人、以凤代表女人，象征男女的美满爱情和幸福生活；"榴开百子"图案，以石榴隐喻人类的生儿育女，象征多子多孙的福气。

2. 民间装饰图案的种类

民间装饰图案的种类繁多，流传广泛，它们在很大程度上丰富了人民的生活，充实了民

间装饰图案的内容。

1) 剪纸

早在汉唐时期，民间妇女即有使用金银箔和彩帛剪成方胜(古代妇女的饰物)、花鸟贴在鬓角作饰的风尚，后来逐步发展成用色纸剪成各种花草、动物或故事人物，在节日时装扮窗户(窗花)、门楣(门签)。另外，还有用于礼品装饰或刺绣花样的。剪纸，是以纸张为材料，以剪刀、刻刀为工具；或者用剪刀尖剪制，或用刻刀刻制，前者粗犷，后者精细。在具体做法上有阴刻、阳刻、阴阳刻等形式。阴刻是红多白少，以大面积的外轮廓形衬托小面积的镂空形，厚重；阳刻是白多红少，仅保留轮廓线和结构线，剔透轻盈；阴阳刻是阴刻和阳刻的完美结合，自由灵活地表现图形变化。在色彩上有单色剪纸、彩色剪纸、染色剪纸、套色剪纸的区别。单色剪纸只用一种颜色，多是黑色或红色；彩色剪纸用的是彩色纸；染色剪纸一般用阴刻法，在大块面上有选择地染色；套色剪纸一般用阳刻法，多在造型轮廓内或者用色纸剪贴、用颜料涂色。

剪纸在我国城镇和乡村的用途极广，常以门饰、窗饰、壁饰、灯饰等形式出现，或者应用于民俗礼仪和庆典活动，或者点缀日常生活服饰。学习剪纸艺术，有助于培养我们的黑影意识、镂空意识、成片意识；注意处理好"图"与"底"的关系，影形本身要美，边缘线要有变化；可以用各种形去镂空，但要注意与外形统一；连成一片的剪纸需要一气呵成，注意形与形的自然连接、巧妙适合。图1-42所示为莲花的剪纸图案。

图1-42　莲花剪纸图案

2) 印染

我国的印染工艺历史悠久，产生过大量的印染图案，其中分布最广、影响最大的有以下

几种。

(1) 蓝印花布图案。蓝印花布长期、普遍流行于我国广大农村地区，蓝白两色，朴素清新。它的主要制作方法：以油纸刻成花纹，蒙在白布上，然后用石灰、豆粉和水调成防染粉浆刮印，晾干后，用蓝靛染色，再晾干，最后刮去粉浆即可。它有蓝底白花和白底蓝花两种形式，各具不同的花格样式。题材上包括人物、动物、山水、花卉、吉祥形、几何形等多种内容。在构成上非常重视各种形状的点的运用，重视各种影形与点的结合，重视根据生活实用物品的外形、大小、用途来确定运用何种形式。所有的蓝印花布图案都具有吉祥寓意，广泛用于被面、床单、枕巾、台布、门帘、衣料、背包等。用作衣料的蓝印花布，多是植物花纹、四方连续构图；用作被面、床单等的蓝印花布，多以人物、动物内容为主，独幅式构图。图1-43所示为一组蓝印花布图案。

图1-43　蓝印花布图案

(2) 蜡染图案。蜡染艺术流行于我国少数民族地区，贵州苗族聚居区的蜡染最有名。它的主要制作方法：用蜡刀蘸蜡液，在白布上描绘几何图案或花、鸟、虫、鱼等纹样，再浸入靛缸(以蓝色为主)，后用水煮脱蜡即现花纹。贵州蜡染图案的造型丰富细致，其中的鸟纹和鱼纹姿态生动，惹人喜爱。图1-44所示为蜡染图案。

(3) 扎染图案。早在秦汉时期，民间就创造了扎染，时至今日已遍及全国各地，其中，以四川扎染和山东扎染最具特色。扎染的制作方法：先用线将织物按所需花型扎结，然后浸入染液中(可染成单色或多色)，形成特定的花纹。

图1-44　蜡染图案

3) 刺绣

刺绣工艺在中国有3000年以上的历史，覆盖面广、应用面宽，著名品种有苏州苏绣、湖南湘绣、四川蜀绣和广东广绣，合称"四大名绣"。此外，还有北京的京绣、温州的瓯绣、上海的顾绣、苗族的苗绣等，产地不同，风格各异。刺绣的针法主要有平绣、辫绣、十字绣、贴布绣、盘金银绣等，其形式多样、各有特色。刺绣图案粗犷秀美，有格律式的连续图案、团花图案、角花图案、几何形图案等，也有适形造型的随机绣出的图案。刺绣常用于生活服装、歌舞戏曲服装、枕套、台布、靠垫等生活用品，以及屏风、壁挂等陈设品，如图1-45所示。

图1-45　刺绣图案

4) 年画

年画起源于先秦时期的贴门神，唐代发明并应用了雕版印刷术后，年画大兴。起初，年

画的内容以神仙鬼怪为主。唐代以后有了直接反映现实生活的作品,农作、集市、仕女、游春等有关民间生活的内容开始进入年画题材。宋代出现了雕版年画。明代年画多为宗教题材,木刻年画逐渐发展起来。清代年画进一步繁荣,江南苏州的桃花坞和北方天津的杨柳青成就最高,形成南北两个年画中心。新中国成立后的年画更加丰富多彩。传统的年画多用木版水印,大多含有祝福更新的意义,以单纯的线条、鲜明的色彩,表现热闹、愉快的场面,如五谷丰登、春牛图等。图1-46所示为一幅小孩子庆祝新年的年画图案。

图1-46　年画

5) 皮影

皮影是中国民间皮影戏所用的皮制人物形象,最初用厚纸雕刻,后来采用驴皮或牛羊皮,先刮薄,再行雕刻,并施以彩绘,手、腿等分别雕制后用线连缀在一起,表演时能够活动自如。其风格类似于民间剪纸。其中,以北京皮影、陕西皮影、四川皮影最有特色。皮影图案的题材以人物为主,再配以动物、景物和道具。人物全身为了便于做各种动态,一般由11块结构组成,其中,头、脸、身段为便于体现角色特征都制成多种多样的造型。皮影简洁明确,色彩鲜明,有着强烈的形式感和装饰性。图1-47所示为皮影艺术作品。

图1-47　皮影艺术作品

6) 面具、脸谱等民间绘画

　　面具是原始戏剧的灵魂，是表演者塑造人物时戴在头部的造型物。脸谱是面具的延展，用颜色直接画在表演者的脸上，构成反映角色性格的整体图案。面具和脸谱的图案粗放而神奇，充满了旺盛的生命力。图1-48所示为一幅脸谱艺术图案。

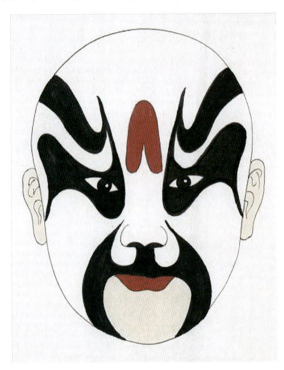

图1-48　脸谱艺术图案

1.7　图案设计的工具、材料、步骤

　　如果说绘画技法和图案设计基础知识是我们进行设计的"软件"的话，那么工具和材料就是我们进行装饰图案设计所必需的"硬件"。本节我们将着重了解图案设计所适用的工具和材料，以及在整个设计过程中需要遵循的步骤。所谓"好马配好鞍"，在我们充分掌握图案设计的方法之后，选择适合的工具会让我们的设计工作更加得心应手。

1.7.1　图案设计的工具材料

　　要设计出一张好的图案作品，除了要掌握相应的设计理论外，还要学会熟练地使用图案绘制的工具和材料。各种技巧的运用都有赖于各种工具和材料才能得以实施，只有深入地了解了各种工具和材料的性能和特点，运用时才能得心应手。下面将这些工具材料根据不同用途分类介绍。

1. 笔

(1) 铅笔：可作图案写生用，也可用来起稿作草图方案。

(2) 炭笔：可作图案写生用。

(3) 针管笔：有 0.1～1.0mm 粗细不等的型号，可作图案写生用，也可用于绘制各种线条。

(4) 鸭嘴笔：可根据需要自由地调整粗细，装上颜料后可绘制粗细不同的线条。

(5) 毛笔：可分两类，一类用于勾线，如叶筋、小衣纹；一类用于涂色、染色，如大白云、小白云。

(6) 水彩笔、水粉笔、油画笔：笔头有方头和圆头两种形状，笔性有软、硬、中性、尼龙笔等，主要用来涂色。

2. 辅助工具

(1) 直尺、三角板、丁字尺：主要用于画直线、直角和各种几何图形，也可用于裁切纸张、测量尺寸。

(2) 蛇尺：可绘制各种自由形的弧线。

(3) 模板、曲线板：各类模板上有固定大小的圆、方、椭圆等形状，可供设计者选用，曲线板可绘制不同的曲线。

(4) 圆规：绘圆用的绘图工具，有两只脚，上端铰接，下端可随意分开或合拢，以调整所绘圆弧半径的大小。

(5) 橡皮：用来修改铅笔稿和清洁稿面。

(6) 绘图用气泵、喷笔：可作大面积颜色的渐变或均匀地喷色。

(7) 美工刀、剪刀：用于裁剪纸张或刻制喷绘用的遮挡纸板。

3. 颜料

绘制图案作品一般使用水粉颜料或广告色，为使用方便应尽可能多地购买不同的颜色。有时为了特殊效果的需要，也使用水彩颜料、丙烯颜料和各色蜡笔、油画棒等。

4. 纸张

(1) 草图纸：一般性能的白纸均可，主要用于绘制草图构思，无特殊要求。

(2) 正稿纸：市面上可用的有白卡纸、灰卡纸、彩色卡纸、铜版纸等。正稿纸纸质要光洁、平整、细腻，着墨性好。

(3) 拷贝纸：一般采用硫酸纸(其他透明、有韧性、不易划破的纸也可用)，主要是将设计好的稿子拷贝到这种纸上，再把图案从拷贝纸上复制到正稿纸上。

1.7.2 图案设计的步骤

图案的设计过程可分为构思(草图)、整理(定稿)、绘制正稿三个阶段。

1. 构思(草图)

图案设计的创意、表现手法、画面处理以及最后效果都要在这一阶段开始设计，所有的构思都是从草图逐步演绎完善的，从素材到图案往往需要画很多草图，然后从中挑出令自己

满意的方案，再修改完善。草图是从无到有的设计过程，首先审阅原始资料时，要充分发挥自己的想象力，较多地查阅参考资料也很重要，拥有的资料越多，对开阔思路的帮助就越大。草图只需要用简单的方式表现，如构图形式、画面布局 (如 S 形、方形、圆形、自由曲线等布局)，并进行多方面探索，构图越多，就越容易找到自己的创作灵感和恰当的表现手法。

2. 整理(定稿)

这阶段是从多幅草图中确定出最佳的方案并做出色彩小稿和制作线稿。前面草图中的造型和纹样往往比较粗糙、随意，确立线稿时就要非常严谨了。画面的每一个纹样都必须逐个修整好，尤其是对形象组合、疏密变化、大小比例都必须进行最后的推敲，使自己的设计意图清晰、明朗、到位，并细心地绘制成一个非常精致的线描稿。绘制成的线描稿尺寸与正稿尺寸要一致，因为线描稿上的每一个纹样都要拷贝复制到正稿中去。

画小色彩稿的目的是确定正稿上的每一部分的颜色和大的色调是否符合自己的构思和设计的最后效果。画小色彩稿可能画一个，也可能画多个，总之要以自己满意为标准。

3. 绘制正稿

绘制正稿前考虑使用什么表现技法和材料，之后就可根据设计要求在正稿纸上开始绘制了。

通常底色或大面积的色块要先画，然后将线描稿上的纹样用拷贝的方法转移到底色上，再逐个着色。着色应该遵循从大面积到小面积的原则，每一种颜色可适当地多调配点，以免因调配的颜料不够而重新调配造成与第一次调配的颜色不一致的现象，画面上的颜色要一遍一遍地上，要等前面上的色干之后才上另一色，否则会两色混合，造成色彩浑浊。画面上的小点和各种装饰线最后画。

绘制正稿是一项非常细致的工作，也是对技巧掌握程度的一种检验。借鉴和模仿他人的表现手法是初学图案设计者的最好方法，需要不断地实践练习才会有所进步。

1.8 图案的学习方法和要求

学习图案可以从以下三个方面进行。
(1) 深入生活，向客观现实世界学习。
(2) 向民族传统艺术学习。
(3) 向优秀的外国艺术学习。

艺术来源于生活。首先我们要从客观生活中了解造型艺术美的规律，在大自然中、在生活中收集素材，获取灵感，认识生活与图案创作及使用的密切关系，把握时代的脉搏。

中华民族五千年文明历史，绚丽多彩，源远流长，积累了丰富的创作经验，给我们留下了许多优秀作品，是我们民族精神的具体体现，是我们学习的宝库，值得我们深入研究、继承和发扬。交流、借鉴和融合是人类文明发展进步的动力。世界各国，由于地理、民族、文化、历史的原因，形成各具特色的图案样式，学习他们的创作方法和表现技巧，从中吸取营养，

丰富自己的艺术修养，是非常有必要的。

理论结合实践是图案学习的基本方法，下面几点要求值得我们注意。

(1) 了解并掌握图案设计的基础理论、图案构成的基本原理、基本方法和工艺技巧，在理解的前提下，结合实际灵活运用。

(2) 了解并掌握图案与艺术设计的关系及应用方法。

(3) 突出图案造型的形象性特点，透过具体的图案形象分析，理解原理。通过临摹、设计等实践环节加深认识，掌握规律。

(4) 通过系统性的学习，培养良好的造型观念、审美观念、市场消费观念及设计能力。

(5) 练习要严谨认真、干净利落，造型形式力求丰富多样、优美和谐，有创意，符合设计要求。

装饰图案内容繁杂、形式多样，但总结起来就是人们反映生活、表达情感的一种方式，同时能起到美化和装饰的作用。通过本章的学习，我们了解了装饰图案的概念、特点、类型、主要题材，以及该如何进行学习等基础知识，为我们后面章节关于装饰图案设计方法的学习打下基础。

(1) 装饰图案的定义是什么？
(2) 装饰图案都有哪些特性？
(3) 装饰图案的分类有几种？都是什么？
(4) 民间图案艺术在色彩上有什么特点？
(5) 民间装饰图案的种类都有哪些？
(6) 民间图案艺术在表现形式上有什么特点？

第 2 章

装饰图案表现的形式美法则

> **本章导读**
>
> 在日常生活中我们可以见到五花八门的装饰图案，有抽象的、具体的，有颜色艳丽的、朴素的，有纹样复杂的、简单的。但不管它是什么样，一幅好的装饰图案都离不开一些简单易懂的图案原理和法则。可以说，这些法则是我们设计出好看的装饰图案的前提条件。在本章的学习中，我们将着重介绍装饰图案所表现的形式美法则，以帮助我们培养良好的审美能力。

2.1 图案原理

装饰图案设计的目的是追求功能的实用和形式的美感。图案的形式美是透过图案的组织结构、色彩搭配、材质运用构成的形象体现出来的。与其他艺术形式(如绘画、建筑、雕塑等)一样，构成图案的形式美也有一定的法则。它是人类在长期的艺术实践中，以人类大多数的生活、心理需要为前提总结出来的。形式美的产生有其自然性和偶然性因素，我们可以根据美感经验去追求。因此，图案的形式美法则也并非一成不变的，它常常因人、因时而异，我们对图案形式美的研究不能仅停留在现有的认识，而是要在理论研究和艺术创作中不断发现和认识，并创造出更新的形式美法则。

2.1.1 图案形式美的基本法则

变化与统一是图案形式美的总规律，这种规律体现了自然和人类生活的生存原则，自然界本身就是一个变化与统一的整体，这种普遍特征在人的头脑中得到了深刻的反映和认识。正如德国美学家古斯塔夫·西奥多·费希纳 (Fechner Gustar Theodor) 所说："艺术造型为了给观者以舒适的美感，必须具有多样性统一。"这里的多样性就是指"变化"的概念，因此，"变化与统一"这一造型艺术中带有普遍性的艺术规律，构成了图案形式美的基本法则。

现代美学对形式美法则的讨论不断深入，就其形式美原则而言，有学者称之为"多样与统一"。多样性为"不一致"，从有微小的差异到完全不同都可以理解为多样性，而统一的"一致性"则是相对而言的。任何事物既没有完全一样的，也没有绝对的多样性。将这种观点的内涵同"变化与统一"包含的内容相比较，两者没有本质区别。"变化"是指事物各个组成部分的区别，而"统一"是指事物各个组成部分的内在联系，"变化与统一"是一个完整的概念。因此，人类在造物和审美活动中，总是尽可能在变化中求统一，在统一中求变化。

图案设计中的变化与统一，既是有生命体活力与有序的统一，又是装饰美的规范与要求丰富多彩的变化的统一。它是通过对比的手法产生的，即运用性质相异的元素相互反射，使图案产生醒目、强烈、突出、活跃的视觉效果。如内容上的主次、轻重，结构上的虚实、聚散、纵横、繁简，形体上的大小、方圆，线的长短、粗细、曲直、刚柔，色彩的明暗、冷暖、浓淡等。而条理有序、整体和谐的统一则常常是通过调和手法产生的，即运用性质相同或相近的元素相互协调，使图案呈现出融合、单纯、柔和、统一的视觉效果。从多样到统一，意在寻求静止和运动之间、变化与有序统一之间的接合与适应。大家一致认为把最繁杂、多样

的变化转化为高度的统一是最伟大的艺术，是美学的最高境界。

图案设计的统一性，首先表现在装饰形式与器物造型或与被装饰物结构上的统一。造型外观和内在美的统一，使装饰品达到浑然一体的效果。其次表现在丰富多样的装饰形象在排列、结构、色彩、处理方法等方面是否达到多样统一的效果。它反映出来的形象应该是比自然物的形态更集中、更完美、更典型。装饰形象中缺乏统一的元素，空间则显得"乱"，因为艺术的有序特征在图案造型中显得非常突出，当装饰形象的结构组织和色彩关系混乱时，则给人产生一种"无序"的视觉效果。因此，为了解决上述弊端，我们应该在变化中求统一，在统一中求变化，它们之间既相互对立，又相互烘托，使图案作品形成一个富于变化的统一体。图2-1～图2-4所示为几幅表现变化与统一的图案。

图2-1 变化与统一的图案(1)

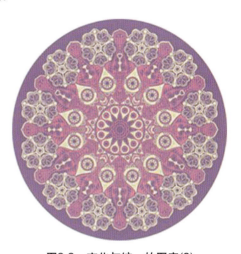

图2-2 变化与统一的图案(2)

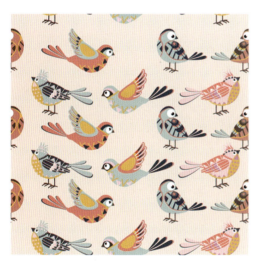

图2-3 变化与统一的图案(3)

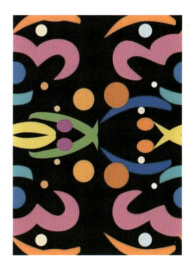

图2-4 变化与统一的图案(4)

2.1.2 变化的方法

在图案设计中，图形的变化无处不在，其方法有很多，可以归纳为以下几种。

1. 形状的变化

形状的变化是指点、线、面的规则变化与不规则变化，如图2-5所示。

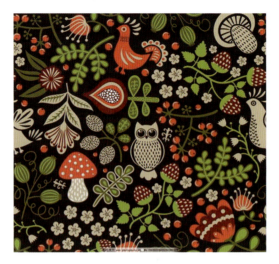

图2-5　形状的变化

2. 颜色的变化

颜色的变化是指色彩的明暗、黑白、纯度与冷暖的变化，如图2-6所示。

3. 位置的变化

位置的变化是指聚与散、疏与密、上下左右、前后横竖、规律与不规律等的变化，如图2-7所示。

图2-6　颜色的变化　　　　　　　　　图2-7　位置的变化

4. 量的变化

量的变化是指大与小、多与少、长与短、浓与淡等的变化，如图2-8和图2-9所示。

图2-8　量的变化(1)　　　　　　　　图2-9　量的变化(2)

5. 心理上的变化

心理上的变化是指轻与重、缓与急、动与静、强与弱、虚与实、清透与严实等的变化，如图2-10所示。

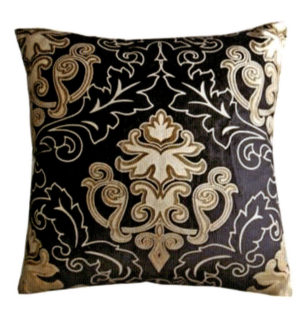

图2-10　心理上的变化

6. 肌理上的变化

肌理上的变化是指亚光与反光、光滑与粗糙等的变化，如图2-11所示。

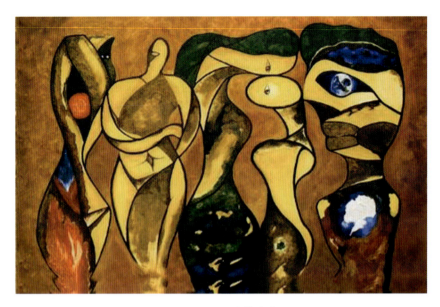

图2-11　肌理上的变化

2.1.3　统一的种类

1. 突出主题

突出主题是指让主题占据图案的主体位置或较大面积，成为视觉的中心，如图2-12所示。

图2-12　突出主题

2. 有主有次

主次是相对而言的，在对比条件下形成以主题为中心的主次关系，次主题的内容要服从

主题，如图 2-13 和图 2-14 所示。

图2-13　有主有次(1)

图2-14　有主有次(2)

3. 相互呼应

相互呼应是指图案的色彩、线、面、形等要有主次部分的呼应关系，如图 2-15 所示。

图2-15　相互呼应

2.2 图案的形式规律

图案美不是一种单纯的自然属性。美是一个相对的概念，不同的人对美有自己的评判标准，所以"美"的评判并不是一件简单的事情。合理性也存在着物质与精神两方面的解释，有些时尚的审美观念不一定合理。在个性化、价值观细分的今天，合理性就更不能一概而论了。虽然不能对"美"进行统一的定义，但是有些规律是符合大多数人的审美习惯的。在本节中，我们着重介绍这些被普遍接受的有关图案"美"的形式规律。

2.2.1 对称与均衡

对称与均衡属于两种不同状态下保持的平衡，其表现为对称式的平衡和非对称式的平衡两种形式。

1. 平衡

在一个交点上，不论双方同量或不同量、同形或不同形，都相互保持均衡的状态称为平衡。

2. 对称

对称又称"对等"，是事物中互为相反的双方的面积、大小、质量在保持相等状态下的平衡，是平衡法则的特殊形式。对称的平衡在平面构图中的对称可分为点对称和轴对称。假定在某一图形的中央设一条直线，将图形划分为相等的两部分，如果这两部分的形状完全相等，这个图形就是轴对称的图形，这条直线称为对称轴。假定针对某一图形，存在一个中心点，以此点为中心通过旋转得到相同的图形，即称为点对称。在自然形象中，到处都有对称的形式，如鸟类的羽翼、植物对生的叶子、蝴蝶等，都具有对称形体。从心理学角度来看，对称满足了人的生理和心理上的对于平衡的审美要求，符合人的视觉习惯。这种平衡关系应用在图案中，具有稳定、静止、庄重、严谨、整齐、严肃、宏伟、朴素等艺术效果。在平面构图中为了打破对称式平衡的绝对对称而产生的单调、呆板，有时候在整体对称的格局中加入一些不对称的元素，能使构图版面生动活泼、富有美感，避免了单调和呆板。图2-16～图2-18分别展示了三种不同的对称法则。

图2-16 点对称

图2-17　轴对称——左右对称

图2-18　轴对称——上下对称

3. 均衡

中轴线或中心点上下左右的纹样等量不等形，即分量相同，但纹样和色彩不同，是依中轴线或中心点保持力的非对称式平衡。平面构图中通常以视觉中心（视觉冲击感受最强烈的

地方的中点)为支点,各构成要素以此支点保持视觉意义上的力度平衡。均衡的应用相对于对称来说没有规律可循,它更注重一种心理上的感受。在图案设计中,这种构图生动活泼、富有变化,有动的感觉,具有变化但又相对稳定。

对称与均衡是图案设计的两种形式,良好的平衡形态,能适应大多数人的心理,但对于个别或在一些特殊的要求下,有时并不能产生美感,因此,对称与均衡并不是设计中必须遵循的形式。根据特殊需要,可以作不平衡的设计,这种设计上的不平衡,调节了人心理上的失衡状态,所以它在特定条件下也能产生美感。图2-19所示就是一幅符合均衡法则的图案。

图2-19 均衡

2.2.2 条理与反复

条理与反复是装饰图案组织的重要原则,是构成秩序的主要元素。

条理是指在图案组织中显示出来的规律性的美和规律化的元素,也称为"秩序感"。图案的组织是较典型的秩序性艺术,人在审美中体验的美与人对秩序的感受是联系在一起的,任何有机变化的过程都应是有秩序的。在装饰图案中,条理首先在布局方面,根据条理的原则,使不同的造型排列有序,以求在视觉上给人以大方、美观、整体的感觉。另外,条理还体现在造型、色彩以及处理方法等方面。体现在图案中的条理实际上也表现了人对秩序的感知与理解,也就是人将外界条理性强的图形或其他物质形态通过生物机能进行"模仿"而重新进入艺术领域的再创造,反映了人类对秩序要求的潜在机能。它也直接影响或决定了图案的形式和发展。形式美法则中有一条格言——"整齐就是一种美",它简单而深刻地道出了秩序感体现的整齐划一的美感。

反复即图案组织上的一种处理方法,是指相同或相似的形象,以某种形式有规律地重复排列,在组织元素相对的动与静之间体现出条理性的同时又有跳跃性的节奏,使图案造型在组织结构上形成独特的重复效果。图案中一切对称形式的图案和所有连续图案都是一种反复,这种形式不仅体现了多样统一的效果,而且给工艺物件的制作带来了很大的方便。反复是条理化的扩展和延续,反复本身就是条理化的一种形式。

换言之,条理是有条不紊,反复是来回重复。

条理与反复即有规律地重复。不断重复使用的基本形或线，它们的形状、大小都是相同的。重复使设计产生安定、整齐、规律的统一。但重复构成的视觉感受有时容易显得呆板、平淡，缺乏趣味性的变化。我们在设计时可安排一些交错与重叠，打破图形呆板、平淡的格局。

自然界的物象都是在运动和发展着的。这种运动和发展是在条理与反复的规律中进行的，如植物花卉的枝叶生长规律，花形生长的结构，飞禽羽毛、鱼类鳞片的生长排列，都呈现出条理与反复这一规律。图案中的连续性构图最能说明这一特点。连续性构图是装饰图案中的一种组织形式，它是将一个基本单位纹样做上下左右连续，或向四周重复地连续排列而成的连续纹样。图案纹样有规律地排列、有条理地重叠、交叉、组合，令人产生淳厚质朴的感觉。

在视觉艺术中，点、线、面、体以一定的间隔、方向按规律排列，这种重复变化的形式包括有规律的重复、无规律的重复和等级性的重复三种。图 2-20 所示是一幅条理与反复的图案。

图2-20　条理与反复

1. 有规律的重复

有规律的重复是指基本形每隔一定的距离或一定的角度重复一次，次数不少于三次。它具有稳健、庄重的效果。绝对规律的重复缺少变化，容易产生单调、没有活力之感，如图 2-21 所示。

2. 无规律的重复

无规律的重复是指基本形在方位、距离上不定向、不等距地反复。由于在方位、距离上的变化引导着视线产生跳跃的变化，从而会产生韵律的美感，如图 2-22 所示。

图2-21　有规律的重复

图2-22　无规律的重复

3. 等级性的重复

等级性的重复是指按等比、等差的关系做等级变化或等级渐变，在视觉心理上有和谐的韵律感，如图 2-23 所示。

图2-23　等级渐变性的重复

2.2.3　对比与调和

对比与调和是变化与统一法则的具体化，它同样具有集中体现艺术原则的性质，普遍存在于艺术活动中。各种图案形态，不论是自然的、抽象的还是意象的或概念元素（如点、线、面、体），其大小、方圆、曲直、远近、疏密，色彩的色相、明度、纯度，色光构成的色相亮度、虚实动静等，都存在或运用了对比与调和的技巧从而产生形式美。

1. 对比

对比是指图案中相异或相悖的元素组合而产生元素差异的现象,是变化的一种方式。因此,"变化"也是对比的一种手段和技巧。图案设计必须充分运用对比才能获得强烈而鲜明的形象特征,有特征才能激发人们的视觉与感情感受,才能构成不同的造型风格和应用功能。对于图案的形式美来说,没有"对比"就没有图案艺术。因为一切被表现出来的形象都是因比较而存在的。因此,"对比"是有条件的,同时是变化的概念。

2. 调和

调和是与对比相对而言的,它是对比的内在制约,又是适度对比的标志。调和有着一致的意思,根据图案形象地表现内在精神,可以调整其中的对比度,使相近的元素处于适度对比的空间状态。运用调和的形式和技法,可以使图案富有条理性、秩序性,从而达到统一与和谐的美感。正常运用的调和方法,就是在所有构成图案的形态中找到它们的共性,缩小和减弱它们的差异。共性特征越多或近似特征越多,调和的元素就越大,统一的效果也就越容易达到,但处理不好则容易产生呆板、平淡、乏味的感觉。

传统美学在形式的认识中比较推崇调和。将多样形式的和谐奉为至尊无上的原理,是艺术创作的必然追求。这种审美特征在各个历史时期的图案纹样造型中均有反映,然而社会是不断发展的,审美意识也是在继承、发展、反叛、再认识这样一种循环中呈螺旋式上升的变化。在现代造型设计中,对比意识的比重有所增加,常有形态的对比、色彩的对比、材质的对比,用以强调主题和形成新的形式美感。这种意识被认为是现代美学观对传统美的延伸和超越。因此,在图案设计的具体运用中,两者必须同时运用并相互照应,强调以一方为主、另一方为辅,即在以对比为主时,应注意对比中的调和,才能得到变化中的统一效果;反之,以调和为主时,则应在调和中有对比,理顺所有的对比关系,才能获得统一中富有变化的效果。图2-24和图2-25所示为对比与调和的图案。

图2-24　对比与调和图案(1)

图2-25　对比与调和图案(2)

2.2.4　比例与尺度

　　比例在图案中是指建筑、家具、器皿的横宽、竖直等实际尺寸在使用上产生的关系。一般来说，是以人的身体作为标准，根据使用的便利性及需要而定。尺度是指几何学或算术上的美的比例。比例与尺度和物体局部与局部之间、局部与整体之间关系密切，具有重要的装饰美化作用和实用功能，离开了它，就意味着失去了形状比例的参照。因此，比例与尺度这个人为的数量关系不仅是形体的定量行为，而且也是美感特征数据化、理性化、科学化的集中反映，它将感知元素转化为理性认识，作为形式美感的衡器来衡量美。

　　不同时期、不同地域、不同民族和不同的文化群体对形式美的比例与尺度无论是从数学尺度还是从心理尺度上都有各自的标准。由此形成了不同的审美准则，如"黄金比"是从古希腊建筑美学原理中产生的；"人体尺度比"是从古罗马雕塑艺术中产生的；"等差分制比"是从古埃及金字塔建造艺术中产生的；"等比分割"是从东方传统塔刹的营建中产生的；"九宫格""八卦""五行"这些哲理颇深的数据关系自然也是从博大精深的中华文化和哲学思辨中产生的。

　　除了上述介绍的几种比例与尺度外，还有很多世人公认的比例与尺度，如米字格分割比、太极分割比、九宫格分割比等。但是，比例与尺度是相对美感适度而言的，不应生搬硬套或绝对化。在图案造型中应视其具体内容和美学原理灵活掌握和运用。图2-26～图2-29所示均为体现图案中比例与尺度原则的图案。

图2-26　比例与尺度图案(1)

图2-27　比例与尺度图案(2)

图2-28　比例与尺度图案(3)

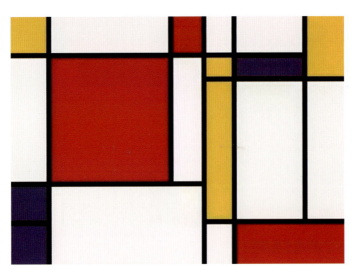

图2-29　比例与尺度图案(4)

2.2.5　节奏与韵律

节奏是规律性的重复。节奏在音乐中被定义为"互相连接的音所经时间的秩序"，音乐的韵律与节奏是指在不断的重复(节拍)以及重复中的变化(调子)给人以美的感受。在造型艺术中，平面设计的韵律与节奏也建立在重复的基础之上，是反复的形态和构造。在图案中将图形按照等距格式反复排列，做空间位置的伸展，如连续的线、断续的面等，就会产生节奏。

节奏与韵律是构成音乐的要素，在视觉中也同样需要节奏与韵律，它们可以通过视觉感观拨动人的心弦。节奏与韵律法则可以创造出优美动人的乐章，也同样可以构成优美的图案作品。不论是平面图形的曲直方圆、渐次或间歇等距的大小变化，还是立体造型的高低、长短的渐次起伏，凡是运用了节奏与韵律的形式法则，都会获得像优美乐章一样有节奏和韵律感的图案作品。

1. 节奏

节奏是指有规律、有秩序的变化和反复。它体现在重复节奏和渐变节奏两个方面。重复节奏无论是在延伸方面，还是在循环次数方面，其变化周期和各个重复元素都是等距排列的，没有空间距离和形态的变化，形成了单一的反复状态。渐变节奏则离不开周期和形态反复，但在每个周期和单位元素中，元素的形态渐次发生了变化，使周期和单位之间的分界模糊，有秩序、有规律地拉长变化的周期，形成平滑、流畅的运动形式。

2. 韵律

韵律是指节奏运动性的变化。韵律是"运动的秩序"，是运动与秩序之间的关联。韵律和节奏一样，有内在秩序性，但变化周期和变化元素的自由度、多样性是节奏所不能包含的。韵律的规律往往隐藏在内部，呈现出复杂的状态。它能将重复节奏自由交替，随着渐变与反复的安排，连续的动态就出现了，如渐进、重复、回旋、流动、疏密、方向等。由于它在节奏变化过程中的自由和灵活能使自身表现出极强的个性，使作品注入情调性，反映出情感要

求,所以它也是作品生命力和精神的所在。

节奏和韵律不仅源于生活,也源于大自然,同时也源于具象和抽象的想象。在对比多变的图案中,节奏带有机械律动的秩序美,韵律则在节奏的延伸中显示出情感基调,如图2-30和图2-31所示。

图2-30　节奏与韵律图案(1)

图2-31　节奏与韵律图案(2)

每个人对"美"的定义不同,但并不意味着不能总结出规律。在本章的学习中,我们了解了定义装饰图案"美"的几种框架。这是我们进一步学习装饰图案以及后续设计装饰图案的基础。只有在这些设计章法的基础之上充分发挥我们的想象力和设计灵感,才能设计出真正符合大众审美、被广泛接受的设计图案。

(1) 图案的形式规律都有哪些?
(2) 对称与均衡指的是什么?
(3) 条理与反复指的是什么?
(4) 对比与调和指的是什么?
(5) 比例与尺度指的是什么?
(6) 节奏与韵律指的是什么?

第 3 章

装饰图案的写生与素材

装饰图案设计

 本章导读

正所谓"艺术来源于生活"。经过仔细观察我们不难发现，可以说任何作品的出现都是和自然景物或我们的生活场景息息相关的，这些景物和场景就成了我们艺术创作的"源泉"。而我们从中截取出的，将直接或间接用于艺术创作的内容就是我们通常所说的素材。在本章的学习中，我们将深入了解写生的目的、必要性、方法和几种具体素材的写生方式，以便使未来创作出的作品内容更丰富、更具有内涵。

3.1 关于装饰图案写生的若干问题

在装饰图案设计中，可用的素材内容多样、种类繁多。那么怎样选取合适的素材、用什么方式选取素材、怎么将素材进行合理的利用就成了决定我们是不是能做出好的装饰设计的主要问题。在本节学习中，我们将力图解决这些问题。

3.1.1 正确认识装饰图案的写生

图案创作所需的形象，是高于自然的一种艺术形象，它不要求实际的真实，而是要求艺术的真实。写生只是作为入门的最初基础技法训练，通过写生了解自然形态结构、色彩、生态美的规律，从自然美的规律中概括提炼出抽象美。

以往许多图案教材把写生变化直接作为图案创作的一个步骤，这是错误的。把写生的思想给困死了，而且在写生时的自然主义观察方法和装饰化的表现方法、前后不一致的思维方式，使写生和图案设计两者脱节，很难掌握图案变化的方法，限制了图案设计的创作方法。

当然，我们并不是否定"写生"这个认识自然规律的审美基础训练，如果没有它，我们就无法找到审美的依据。因此，对于装饰图案的写生，我们必须明确"写生"是观察、分析、认识自然规律和基础技法训练的途径，并非图案造型的唯一方法，它也不是图案创作的一个步骤，只是像素描一样的基础课而已。

3.1.2 装饰图案写生的必要性

花卉写生、动物写生、人物写生、风景写生等，我们称之为装饰写生。它主要为图案的创作收集素材资料。写生素材是图案变化的依据，是创作灵感的主要来源和启示。"艺术来源于生活，而又高于生活"，图案的变化与创作必然是素材的演变与延伸，是生活与大自然的领悟与启示。我们要从大自然中得到有用的素材，就要先通过写生认识、了解、分析描绘的对象，掌握其特征、比例结构及有关规律，这样才能客观地描绘对象，反映其精神面貌。另外，大自然孕育着无限的形式美。山川湖泊、树木花草，千姿百态的动植物都给我们以美的启示。通过装饰写生，能够使人们直接领悟到大自然美的元素与规律，提高我们对美的鉴赏力与洞察力。

装饰写生也是锻炼描绘技能的一种手段。它表现在以下三个方面。

(1) 对物象的捕捉能力：运用观察的方法，去认识和了解对象，去发现那些美的结构形式，并将这种美的感受及时地表达在纸面上。

(2) 对物象的表达能力：是描绘技能的关键所在，表达能力的强弱直接影响画面的最终效果。

(3) 对物象的概括能力：当面对广阔、繁杂的物象时，必须有重点、有选择地进行描绘，以及对某些局部的加强与省略，而这种省略与取舍就是概括。

写生是图案创作的基础，通过写生进行艺术再创造，是从感性到理性升华的过程。大自然为我们提供了极其丰富的形态资源，为了获取第一手资料，应到大自然中通过写生去得到大量的造型素材，通过写生观察和体会，把认识、理解物象的结果描绘出来，为以后的图案设计提供参考资料。

3.1.3 装饰图案写生方法初探

我们在写生时首先要解决的是观察方法问题，即带着平面化、秩序化、单纯化的眼光去观察世界，去发现大自然中的美。其次，在装饰写生时必须对自然形象进行"过滤"，不必过多地注意那些细节的变化。抓住对象的特征，选择最美的姿态、最适宜的角度进行描绘。然后，在装饰写生时应把握从近到远、从主到次、从整体到局部的顺序原则进行描绘和表现物象。在写生过程中，应该把物象特有的气质感觉和美融入自己的情感中去，做到"寄情于形""形神合一"。

那么，写生的方法都有哪些呢？

1. 线描法

这种写生的方法就是单线勾勒，它是以线条的轻重、浓淡、粗细、刚柔、虚实等不同变化来刻画物象的结构气势、神态气质，既可用于概括简练的线条，准确地表现物象总的精神外貌，又可细致地描绘物象局部细节的结构变化。

线描写生要求结构严谨，由于线描是用单线刻画形象的，所以必须清楚、明了、准确、肯定，力求以概括、简练的线条准确地表现对象。

线描写生还要求造型准确和线条流畅、灵活。在线条的处理上可借用中国画白描中的笔法和勾线的功力。图 3-1 和图 3-2 所示即为线描法图案。

2. 影绘法

影绘即阴影平涂，一般是将物象处理成平面的"剪影"形式。它的特点是概括力强，舍去细部的描绘，重点刻画物象的轮廓特征和动态姿势。使画面具有强烈的整体效果。它以鲜明简洁的外形特征引发出人的丰富想象力而成为艺术创作的依据。在传统艺术中，影绘法的运用极广泛，如剪纸、皮影、刺绣、蓝印花布等。图 3-3 所示就是一幅影绘法图案。

影绘写生的特点是以强化对象的外部轮廓特征来表达内部结构与形体透视，因此，选择表现对象的角度很重要，一般不宜选择俯视或仰视，以平视角度为好。另外，影绘写生的构图是关键，要取"势"传神，得"势"为主。"势"即总的气势，也就是依赖构图完成各种运动关系的调整，要善于利用空间。

图3-1　线描法图案(1)

图3-2　线描法图案(2)

图3-3　影绘法图案

3. 衬影法

这是一种类似素描的写生方法，是用铅笔、钢笔等工具描绘对象的明暗、空间、体积、结构等关系。它和素描不同的是不必讲究三大面、五大调，只需根据物象大概的体与面，表现物象的整体感、空间感。

4. 黑白灰写生

黑白灰写生避开了复杂的色彩关系，以明暗、深浅进行概括归纳。以黑、白、灰（灰可用到2～3个灰色）去表现物象的明暗层次和色彩的深浅变化，物体受光时的明暗变化虽然复杂，但仍可以黑、白、灰概括为三个层次。

在黑白灰写生中，灰色的归纳与运用是关键。一般情况下，黑和白在近面中的比例较少，用时要画龙点睛、恰到好处。另外，必须对色彩的明暗进行恰当的肯定和归纳，把握住大的黑白对比关系。图3-4所示为一幅黑白灰写生作品。

图3-4　黑白灰写生作品

5. 淡彩法

淡彩法是指在线描稿的基础上赋予淡彩来表现物象，使原有的线描变得丰富多彩，更贴近自然。淡彩法是一种常用而简便的方法，可分为铅笔淡彩和钢笔淡彩两种，即先用铅笔或钢笔画出物象的轮廓，再用水彩等颜料淡淡地涂上一层，记录下物象的色彩变化。钢笔淡彩有时也采用先上色后勾线的形式，这种画法在色彩的处理上表现出较大的随意性同时线条流畅自如、结构明确，具有很好的装饰作用。

6. 归纳色写生

归纳色写生是以高度概括的手法，用有限的几种颜色表现物象形体。这种写生方法更接近图案设计的要求。客观的自然物象本身具有丰富的色彩和多变的特征，归纳色写生则是将

多变的自然色彩归纳为有限的几种色彩，以概括、集中、装饰的手法进行绘制。其目的是更简练地表现出物象带有规律性的内在特征，使之更接近专业的特点，更富有装饰性。通过归纳色写生的锻炼，可以使我们对色彩有更敏锐的感受和更深入的理解。图3-5所示为一幅归纳色写生作品。

图3-5　归纳色写生作品

3.2　写生

在本节中，我们将具体问题具体分析，按不同景物类别介绍写生的具体方法。

3.2.1　花卉写生

花卉的观察与写生，是花卉图案设计的必要手段。进行花卉写生时，首先应仔细观察、了解、熟悉花卉的基本生长特点。每种花卉都有不同的特点，仔细区分它们的形态结构和生长规律，从花形、花瓣、枝叶、根茎等局部进行分析比较，应特别注意花形的各个观察角度，看看哪个角度最能体现其造型特征，有的花形正面特征不明显，而侧面特征却很生动；叶子的造型，则应观察其外形特征，是圆叶还是尖叶、叶脉是对生还是互生。掌握它们不同的外部特征和内部结构会使设计者在设计中做到心中有数、得心应手。然后选择最佳角度把花形勾画出来，描画时最好能把整枝花形（即有花头、叶瓣、根茎的折枝花）画下来，然后再画一些不同角度的单个花头、单片叶瓣的特写，从而能够更加了解其生长特征。我们看到的自然形态生动丰富，但往往是粗糙杂乱的，因此在写生时不能完全客观地去描绘，而是要采取概括取舍的手法，把最能表现物象特征和本质的精华、最完美生动的形态描绘出来。对次要

的、杂乱的、残缺的予以删减,按其生长规律整理加工,注意整体与局部的关系处理。如有条件,可着一些淡彩,加深记忆。写生稿的画面一定要生动、准确、资料性强。

同时,花卉(植物)写生一定要选择物象最美、最能显现其特征的角度进行描绘。先画整枝,注意其外形、轮廓,画出它的姿态和花、叶、枝之间的穿插关系。然后多角度、多方向地再画一些特定细部。还要注意取舍、提炼,将能够充分表现出其物象特征的最生动、最美的部分取之;反之,则可舍去。描绘时还可以通过提炼、变形、变色手法,对描绘物象进行单纯化、平面化的归纳处理,使物象具有装饰变化之美感。花的写生要选择含苞、初放、半放、怒放、正面、侧面、半侧面、背面、仰视、俯视等花形的动人姿态和合适角度进行描绘,把重要的、典型的描绘下来,作为图案变化的素材。叶的写生亦如此。

另外,要尽可能周密细致地刻画,把花的芽、苞、叶、梗、枝的厚薄、方圆、长短、比例、结构等全部姿态都描绘出来,以掌握花的生理状态和特征。对结构的观察,要厘清物象各个部分的来龙去脉,每个部位是怎样衔接的、有什么特点。如菊花写生,要缩短小叶,把下面的大叶拉上来,叶子要穿插、交错,疏密相间,叶脉可增减,叶子也要进行处理,使之有生气。花头太齐了,可以提炼剪裁,也可移花接木,但要符合规律。

外形较呆板的花要找出其变化的地方,外形较复杂的花要找出它的规律,要注意外形,最好分组来画,花多画半侧面。画花的顺序应从花蕊开始向外扩张,中间层要分组变化,画出透视关系,外形要有长短、疏密参差,花瓣要归心。

画花要像画人一样,倾注感情。花也要有舞蹈优美的感觉,枝是手,叶是衣服,花是头,花的姿态舞蹈化,会取得异常生动的效果。图3-6～图3-9所示为花卉写生作品。

图3-6 花卉写生作品(1)

图3-7　花卉写生作品(2)

图3-8　花卉写生作品(3)

图3-9　花卉写生作品(4)

3.2.2　动物写生

动物写生首先要了解、熟悉并掌握动物的生长规律、运动规律、生活习性与性格特点，要分析和研究所描绘对象的组织结构和外部特征，做到胸有成竹。如鸟兽的身体，一般由头、颈、躯干、四肢和尾部（鸟的前肢为翅膀）几部分组成。不同鸟兽的形状、长短比例关系也不相同，其口、眼、鼻、耳、眉、蹄（爪）、毛也各具特征。

动物写生还需要熟悉和掌握动物的运动规律。动物的活动，是有其共同的运动规律的。它们的动作主要是由颈、四肢、腰、尾、耳等几个部分的肌肉收缩和骨骼的摆动产生的。而每个部分的运动，都有其活动的范围，牵动着关节的伸缩。在描绘时只要抓住这些关节点及其活动范围，就能画得生动活泼。另外，动物的生活习性也影响它们的动作。如虎在捕捉猎物时的动作形成了它特有的运动线，前后腿拉长，与腹部、尾部几乎成一条直线；狐狸行走时左顾右盼，灵活多疑，成S形曲线；仙鹤形态则婀娜多姿。认识动物的生活习性和性格特点，对动物题材的装饰图案写生非常重要。

要画好动物写生，还必须具有一定的动物解剖知识，比如了解各类动物身体各部分的比例关系，熟悉动物的骨骼结构以及肌肉伸展变化的规律等。写生时的角度和被描绘动物的动态、形象要完整正常。对于偶然性的、不健全的和畸形的动态不宜采用。画某些动物时要避免头部、躯干、尾部和四肢同时处于完全正面的角度，如猪和鱼的形象等，某些完全侧面的动物形象在形式处理手法上容易夸张变化。

动物写生与花卉写生不同，动物的静止状态非常少，动物是时常处于活动之中的，因此写生时要求我们观察敏锐，要在一瞬间抓住动物的动作特点，抓住动作中生动的"运动线"。

这一条运动线包括动物的头部、颈部和躯干部分的运动趋向以及四肢的伸缩动作。在画轮廓时要不断地注意动物身体各部分的比例和动态特点，如幼小动物有较大的前额，动物的耳朵多生长在脑后，熊、猫、狗的眼睛比较靠前等。类似这些特征在写生时不应该疏忽，而应尽量画得准确，特别是对动物的外形轮廓一定要简练、概括地勾画出轮廓线。

利用流畅的线条可加强动物形态的节奏和韵律，而动物多种多样的毛皮，更可以加强动物图案的装饰效果。斑马有顺着形体的斑纹、豹有自由的斑点、虎有美丽的虎毛、雄狮有漂亮的鬃毛等，这些都该从整体到细部加以仔细观察分析，进行写生记录。图3-10～图3-12所示是几种动物的写生。

图3-10　写生作品——狗

图3-11　写生作品——犀牛

图3-12　写生作品——鹿

3.2.3　风景写生

风景图案也是基础图案中较重要的组成部分，涉及的内容极广泛，世界各地的名山大川、江河湖海、亭台楼阁、风情景物，都是图案设计取材的范围。自然景物很美、很丰富，如果把眼前看到的一切都画出来，太复杂，也不一定完美，所以选景、取景显得很重要。风景写生，收集资料应该选择一些有特点的景物。观察时要把握住景观大的气势特征，分析局部造型，面对繁杂的景物时一定要懂得取舍，大胆舍去那些零、杂、乱的景物。不要过分追求细部，要注意整体表现，选择那些最能表达自己审美感受的角度来画，表现出最能表达自己内心感受的主体。国内的桂林山水、苗家木楼、风雨桥、河边的小木船、江南水乡，国外的城堡、教堂，这些都是风景装饰中很有特点的题材。图3-13～图3-15所示是风景写生作品。

图3-13 风景写生作品(1)

图3-14 风景写生作品(2)

图3-15 风景写生作品(3)

3.2.4 人物写生

人物写生是写生训练中难度比较高的。初学者开始写生时,可以先从一些较简单的头像速写着手,然后再画一些全身动作速写,在内容上,有男女、老少、中国人与外国人、汉族与少数民族的形象之分,应注意选择特征较强的人物及动作来写生。如少数民族人物,他们的形象及服饰较有特点;外国人中黑人人物形象也很有个性,特征很强。所以在人物写生时,应尽量有所选择,学会取舍、夸张,用自己的观察与联想去表现不同人物的表情、动态及服饰。另外,对人的体形及动作的变化也应注意选择,如不同民族的舞蹈动作特征、时装表演、人体造型等,都可以为图案设计找到最有特点的人物素材。根据线描写生,经过艺术概括,去粗取精,就能创造出个性鲜明的主题形象。图3-16~图3-18为人物写生作品。

图3-16 人物写生作品(1)

图3-17　人物写生作品(2)　　　　图3-18　人物写生作品(3)

3.3　装饰图案的造型规律

本章主要介绍有关写生和图案设计素材的问题,那为什么要把装饰图案的造型规律放到这一章来讲呢?这是因为我们通过写生采集回来的材料往往不能直接运用到设计作品中去,为了增加画面的美感或为了突出强调某些我们想表达的内容,需要对原始材料(通过写生采集)进行艺术加工,以此来帮助我们将"自然物"转化为"艺术"。

3.3.1　图形变化与写生

写生并不完全是再现客观对象,而是要更多地注重对自然和生活的感受与理解,体会对象的内在生命韵律和节奏,把观察事物的形和表现事物的意结合起来,达到心神合一、随心所欲的境界。只有具备这种悟性,才能使前期的写生自然地过渡到图形变化中。

写生与图形变化本无严格界线。每个人的感受不同,就会出现不同的构图和表现形式,可以说变化的萌芽在写生中就已有了雏形,从写生到图形变化实质上是从客观到主观的完善过程。变化不是最终目的,变化是为了取得内容与主体关系的和谐与呼应,在有限的空间里与其他条件吻合,寻求整体的共鸣。

3.3.2 为何要进行图形变化

自然形象的美不能取代艺术形象的美,对装饰写生收集来的素材还需要采用艺术加工的方法,使之更理想化、典型化,达到完美的艺术效果。我们把这种由自然形态向艺术形态加工处理的过程称为图形变化(装饰造型)。

图形变化的目的首先是通过艺术加工处理后,使自然形象的特点更加鲜明、更加突出;其次是使自然形象通过变化后,更典型、更集中、更理想化,并富有装饰趣味,既让人联想到自然的美好,又突破自然的局限;最后是图形变化要与工艺相适应,同时还要尽可能地降低成本并保证效果。这就是实用美术经济、实用、美观的三原则,也是图形变化的目的。

3.3.3 图形变化的方法

1. 概括提炼

从写生获得的素材是自然常态的模拟,概括提炼就是将写生素材删繁就简、净化提炼,使物象更加符合形式美的规律。这种提炼物象单纯而不单调,形态简明而又生动。它的主要特点是使物象更典型、更鲜明,并使主体形象更加突出。图 3-19 和图 3-20 所示为概括提炼的作品。

图3-19 概括提炼作品(1)

图3-20　概括提炼作品(2)

2. 夸张强化

夸张是任何艺术都不可缺少的。夸张是在概括的基础上进行的，将自然物象进行强化处理，使其特点更加鲜明，更具有装饰性、趣味性。

夸张是作者的感情需要，而不是"变形游戏"，夸张那些美的和主要的特征，并不是随心所欲，不能任意加强什么或削弱什么，通常要根据作者的主观感受和理解来进行。图3-21和图3-22所示为运用夸张强化的作品。

图3-21　夸张强化作品(1)

图3-22 夸张强化作品(2)

3. 强调秩序

大自然中的许多自然现象是那么的自然有序，呈现出惊人的秩序和规则，表现出很强的秩序美感。这种秩序美感是图案造型的基础和源泉。这种自然现象中的重复、渐变、近似等秩序美感，不仅应反映到图案创作中去，而且应进一步加强，使这种形式更具条理性。

4. 适合造型

某些物象由于装饰的需要而受到外部形状的限制，图案的造型均在这一外形的制约下产生。物象要适应这种特定的外部形状，又要体现图案造型求全的特点，这种图案的造型也称为适形图案。这种造型从古到今都得到了广泛的应用。

5. 添加纹饰

添加纹饰是图案造型中重要的装饰表现手法，通过纹饰处理，可以丰富画面的肌理效果，增添画面的情趣，体现作者的个性。纹饰处理有两种类型，一种是通过纹饰对自然形的结构纹理进行归纳和概括，另一种是纯装饰意义上的纹饰，它综合对象美的特征，把不同情形下的形象组合在一起，使画面产生新意，增添了装饰效果，如图3-23和图3-24所示。

6. 共用造型

共用造型是一种双重的造型，这种方法并非从自然中变化而来的，而是经过巧妙构思，将一局部形象或整体形象应用于两个或两个以上形象特征的装饰手法，它扩大了画面限定空间的表现力，使图形的寓意更深刻、更含蓄，也耐人寻味。

图3-23 添加纹饰图案(1)

图3-24 添加纹饰图案(2)

7. 几何造型

将描绘对象的各部分归纳为近似的几何形，经过这种处理的形象往往更具概括力。它与纯粹的几何图案不同，形象仍保留了原形的基本特征，是不完全失去具象痕迹的纯抽象的组合。图 3-25 所示为几何造型作品。

图3-25　几何造型作品

8. 分解组合

分解就是把物象的形态、结构、关系进行打散；组合就是将分解出来的局部、细节经过调整，重新组织。对物象进行分解是更深刻地认识事物的科学方法，由于对事物分解后重新组合，使图案所表现的对象发生了变化，诞生了新的形态。

3.3.4　造型与变化的类型和特征

1. 造型的基本形态

在图案设计过程中，有必要对所要表现的造型进行更多的了解和研究。因为设计一个好的造型并不是轻而易举的，除了大量的写生练习外，还需了解和研究造型的基本规律，如不同的物体在造型上有很大的不同之处。例如鱼类、鸟类、兽类，从大的形体来看，鱼类的基本造型呈纺锤形，鸟类的躯干呈水滴形，兽类的体形则呈前大后小的不规则形。了解了这些大的基本的特征后，局部的造型就好解决了，设计起来也会得心应手。

2. 简单形的设计

简单形是指在设计的初期阶段，从写生及收集的资料中进行一定的整理并提取有用的造

型来概括和变化。例如，折枝花的造型，只选择有特点的花头和叶子等局部来变化，易于掌握和概括。人物造型也要进行一定的调整和概括，突出表现头部及人体的造型特征，去掉一些不必要的细节，尽量简练而概括。动物造型也应强调整体造型特征和变化中的动态，让人在第一眼就能认出是哪种动物的造型。风景图案大多以房屋建筑和树木植物为主，虽然复杂，但如果注意整体的构图需要，突出主体景物，简化周围的配景，也可以得到理想的效果。简单形的图案在视觉上更加简洁明了，不要求过于复杂的变化和装饰。中国石器时代的彩陶图案，那简洁概括的图案造型风格令人过目不忘。

3. 装饰形的设计

装饰形的图案在设计的形式上强调造型的装饰效果和变化特点，在基本的图形中尽可能地运用点线面的表现手法将图形进行大胆的装饰，以达到最佳的视觉效果和艺术效果。装饰形图案最大的优点集中体现在图形的各种层次变化极丰富，如画面中的形体可形成虚实、大小、空间、远近等变化。装饰形的图案设计要求设计师具有较强的表现能力和敏锐的设计思维。装饰形的运用非常广泛，除了在图案中运用外，在诸如装饰、绘画、壁画、重彩国画中也是较常见的。装饰形体现的美是大众比较容易接受的美，并具有较高的学术性和较好的欣赏性。

4. 创意形的设计

创意形设计是指将形体进行更大胆的夸张和变化，直到图案能达到具有较强个性的造型形态，形成现代设计意识和理念更加突出的图案作品。这类风格的图案作品在现代设计中尤为常见，设计师们更加注重造型设计的创意性和个性。在现代设计中，图案与图形的设计理念已相互融入与结合，所以我们可以看到现代图案设计多多少少带有创意图形的造型手法与设计风格。从另一个角度来分析，图案设计中创意的表现形式除了受到西方现代艺术及设计观念的影响以外，更重要的是创意的造型手法可以使设计的图形作品在视觉的冲击力上技高一筹，无论是在造型、空间、层次还是在特征上都充满着新的创意理念和意识。

5. 几何形图案设计

几何形的图案结构最简单、形式最有序，它包含了所有装饰图案最典型的特征。几何图案是体现形式美规律的最简洁的方式，对于创造性思维的启发有着重要意义。

几何形图案是具象事物的抽象化图形。任何形态都可以分解成若干单位，将分解后的单形(所谓单形就是指纹样中最小的单位形)重新组合成新的形态，就是分解组合。分解组合的程序就是构成，所以构成是将几个单元的形状、大小、方向及位置进行组织，重新组合成新的单元。分解形态是一种设计思维活动，目的是寻求新的造型元素。组合的过程就是构成的过程。通过不断分解和不断组合，可以取得众多的构成形式，从而创造出多种多样的新形态。

几何形图案通常分为纯几何图形构成与几何抽象图形两种。

对于应试的考生来说，需要认识的是几何抽象图形，主要是学习对自然形的概括与整理的方法，就是将动物、人物、风景等自然物象进行几何结构处理，使具体形象抽象化。通过这种学习，提高设计思维能力，训练抽象构成的设计能力和培养审美趣味，并有目的地运用到图案中去。

3.4 装饰图案的素材来源

在进行图形变化之前，我们首先必须有一定的素材积累，素材的积累来源于生活，只有深入生活，到大自然中去，才能发现美并获取创作素材。装饰写生是最常见的技能训练和收集素材的方法，也是为图案创作提供基础资料的主要手段，自然界中的植物、动物、风景、人物及日常生活中的一些人物造型都是装饰图案取之不尽、用之不竭的源泉，写生作为收集素材的主要手段，是主观意识对客观物象的直接反映。

除了装饰写生外，我们也可以利用其他手段对装饰图案创作所需的素材进行广泛的收集，以弥补写生素材的不足。

最常见的手段就是采用摄影形式进行素材的收集，摄影形式方便，能快捷、真实地反映自然特征，帮助我们快速、准确地记录下瞬间即逝的景象。同时，照相机有自身的技术要求，可以用光圈大小和速度快慢来处理画面的主体和背景的虚实关系，用逆光效果刻画物象的外形特征，用暗房技术处理画面的肌理和表现不同的艺术风格等。但摄影不能完全取代写生，因为写生是作者对自然物象的真实感受，是通过概括、取舍的方式进行的艺术处理，在这一点上，摄影是做不到的，我们可以在坚持写生的前提下充分利用摄影手段，不失时机地拍下生动的自然物象，作为装饰图案的素材。

另外，由于客观条件的限制，有些素材无法直接获得，也可以利用间接手段进行收集，即广泛收集临摹和积累书籍或图片资料等。前面已提到的中国各个时期不同风格的装饰图案，可有选择地临摹并记录下它们的装饰规律和美感特征，为我们进行装饰图案创作服务。同时，还可以通过购买书籍、记录展览资料，或通过计算机获取需要资料等多种方法收集素材。

收集素材是为了丰富构思、锻炼技能，这需要我们在日常生活中多观察、多思考、多比较，只有这样，才能提高装饰图案创作的能力，创造出丰富多彩、具有生命力的图案作品来。

在本章的学习中，我们了解了有关写生的问题、不同景物的写生方法以及图形变化的原因和方法等。写生虽然不是图案设计所必需的步骤，但却是收集创作素材的最重要手段。同时，一幅好的装饰图案作品之所以能给人带来视觉上的美感，在很大程度上是因为符合了人们的审美习惯。请同学们认真体会并多加练习。

(1) 装饰图案写生是怎样锻炼描绘技能的？
(2) 装饰图案写生的方法都有哪些？

(3) 花卉写生应当注意什么？
(4) 风景写生应当注意什么？
(5) 图形变化方法都有哪些？
(6) 装饰图案的素材来源都有什么？

第 4 章

装饰图案中的点线面与黑白灰

本章导读

所有复杂的事物都是由基本要素构成的,装饰图案也不例外。本章我们将介绍构成图案的基本要素,点、线、面和黑、白、灰。它们都有着自己的特长,可以在图案中起到不同的作用,运用好这些基本元素可以使画面表达更准确、内涵、意境更丰富。

4.1 图与底的关系

在装饰图案中,图与底的关系就是图与底的置换关系和对比关系。一般情况下,我们对黑白图形的感知并不是同时的,在黑形与白形构成的内容中,我们总是习惯于把其中一部分认知为图形,另一部分当作背景。如果我们有效地利用画面形态来引导人们的注意力,人们对图与底的认识又会呈现不同的印象。

因此,我们在利用黑白处理图底关系时通常有以下几种形式。

1. 白底黑纹

白底黑纹也就是在白色的纸面上描绘黑色的图形,无论采用线还是面的手段,都可以使图底关系明确、肯定。如果采用面,会使这种关系更加清楚,如图4-1所示。

图4-1 白底黑纹图

2. 黑底白纹

黑底白纹是用黑色作为背景,将图形突出,如图4-2所示。

3. 图底互换

不是以固定的黑色或白色来表现图底关系,而是以相互转换的形式处理。图底的反转可

提高空间利用率，使有限的画面因图底关系而产生丰富的形象和认识趣味，如图4-3所示。

图4-2　黑底白纹图

图4-3　图底互换图

另外，在处理图底关系时要注意面积对比，即在大面积的白色里，必须使用少量黑色来稳定画面，在大面积的黑色里，也必须留出一些白色使画面透气。在许多黑白装饰图案中，它的图底关系并非很明确，很大一部分是形与形相互重叠，通过不同的黑白处理使其相互衬托、相互补充，形成互为图底的关系，从而使装饰图案从实体到虚体、从整体到局部达到完美和谐的效果。

4.2 图案构成的基本要素

点、线、面是图案构成的三个基本要素,任何图形的构成和组成都离不开点、线、面的运用。点、线、面之间的不同组织与构成,能使画面产生节奏、运动、纵深、整齐等效果,也可以产生重复、近似、渐变等变化,在视觉效果上给人以不同的感受。

1. 点

点在装饰图形中是比较弱小的装饰形态,它既可以是抽象几何形,也可以是自然形成的自由形。点的延长可产生线,它比单一的线条要丰富而有变化,能充分调节图形的节奏感。但此时图形中点的特征已降低,被点连成的线取代,这类线富有较强的装饰性,使图形增添了新的韵味。再通过把点形成的线扩充开来,均匀分布,能使人产生面的感觉。这种由点的聚集产生的面,其实是一种错觉情况下产生的虚面。点的大小变化,点的形状、疏密和点的聚散秩序不同,都可产生不同的视觉效果,从而丰富图形的层次,加强表现力度。因此,我们可以看到点的演变性和表现特征,点、线、面三者之间是可以相互转化的,如图4-4所示。

图4-4　点的形态

点在装饰图形中用途广泛,常给人以精巧、灵动、跳跃和平衡的心理感觉,当强调点与背景对比时,会使点对心理的影响大大加强,能产生以少胜多的视觉效果。这是因为点的灵动、跳跃特性有助于造成视觉紧张感,进而提高视觉冲击力,起到画龙点睛、丰富视觉效果的作用。

2. 线

线可以看作点移动过程中留下的轨迹,它具有方向性和曲直不同的形状特征。线的方向性是指线与线并置时,会产生平行、交叉、放射等情形,它们的关系表现为闭合和敞开两种形式。线与线的端点连接时,可构成闭合的形,具有轮廓感。而线与线的端点不连接时,可

构成敞开的线。敞开的线烘托着封闭的线，隐含着想象的虚形。这两种虚实对比的线是装饰图形中的一对矛盾，解决了矛盾关系，就产生了秩序美。

由于线的曲直变化会给人造成不同的心理影响，直线以其单纯的形态、理性的延伸而具有的规范感，有助于传递较明晰、直观、紧张的信息。不同效果的直线表达的含义也不相同。细直线具有速度感、紧张感、纤弱感和尖锐感，同时具有孤立的特性，容易给人造成一种很敏感的视觉感；粗直线显得刚直、强壮、厚重、朴实、大方、豪迈，有利于表现男性的阳刚之气；垂直线有生长感和重心稳定的特点，有利于表现上升、成长、凄凉等不同方面的视觉印象；水平线具有开阔、稳定、平衡的特性，有利于表达深远、广阔、永恒、宁静、温和、松弛的意境；斜线有运动、不稳定、前进等活动感，同时具有方向性、导向的特征；锯齿状线由于线条大起大落，可造成一种矛盾、冲突、剧烈和紧张、艰难、痛苦的心理感受；曲线具有迂回性和自由、活泼的特点，因此，曲线给人以含蓄、优雅、妩媚、柔软、变化丰富的感觉，有利于表现女性纤细、柔和的特性。曲线分规律性曲线和自由曲线两种。规律性曲线给人以比例严谨、和谐的感觉，自由曲线则无拘无束，富有自然、豪放、灵活、对比的生动感。

在装饰图形中，线的存在状态是千姿百态的，有实线与虚线、阴线与阳线、软线与硬线、规则线与不规则线，以及几何线、自然线、符号线等，线的表现潜能也是无限的，它是装饰图形中的主要表现手段之一。

线的表现手段虽然多种多样，而线的特征又是可以转化的。把一条粗线做切割处理，线段会产生点的特征。如果把空间缩小到一定的比例，这一段线又变成了面。在一定的条件下，运用这一方法，可以抽取单纯形象中的某一局部或切割、扩大、缩小图形中的某一部分，这样能使原有的图形包含共同元素，达到图形丰富和形式感的统一，如图4-5所示。

图4-5 线的形态

3. 面

在装饰图形中，凡是面积较大并且有形状、肌理、色彩等平面化特征的形态都可以称为面。另外，面可以通过点的组合和排列或线的加宽与增长来形成。

面可以分为几何形态、有机形态、不规则形态和偶然形态四种类型，若将这些形态的面重叠、切割、分解，又将会组成更多复杂或简单的形态。

面的形态繁杂多样，不同的面有不同的特征。一般来说，几何形态面具有直线形的心理特征，如明确、简洁、规范，给人以秩序稳定、条理清晰的感受；有机形态的面具有曲线形的心理特征，圆润、丰满、纯朴，给人以轻松、柔和的感觉；不规则形态的面则给人以多变、朴实、原始的印象，常使人联想到一种浓浓的人性本质。偶然形态的面与不规则形态的面相比，虽然都具有丰富而不规则的形态变化，但是在偶然形态的面中，强调偶然形态的丰富感，而在不规则形态的再造过程中，强调人对形态细节的控制力，并通过人对形态丰富感的再造，生动而有个性地表达出人的意念和人性的魅力。因此，成功地使用偶然形态的面，相比之下更潇洒、随意、自然，具有一种神秘的魅力。

面在黑、白、灰关系中，能担任黑、白、灰的任何一个角色，较之点和线，它在画面中占的比例大，因此，处理好面的关系，就控制住了整体，如图4-6和图4-7所示。

图4-6　面的形态(1)

图4-7　面的形态(2)

4. 点、线、面的组合

点、线、面是构成视觉空间的基本元素，是表现视觉形象的基本设计语言，这种最基本的元素的相互结合与作用形成了点、线、面的多种表现形式。它们的表现力极强，既可以表现抽象，也可以表现具象。造型语汇中用单一形表达，有时会显得单调和局限。点的组合适于表现节奏感和紧凑感；线适于表现动感和速度感；面适于表现量感和扩张感。点、线、面综合运用时则更丰富，但不能平均使用，平均使用反而会抵消各自的形态特征。图4-8～图4-12所示为构图三要素结合的例子。

图4-8 点、线、面的运用(1)

图4-9 点、线、面的运用(2)

图4-10 点、线、面的运用(3)

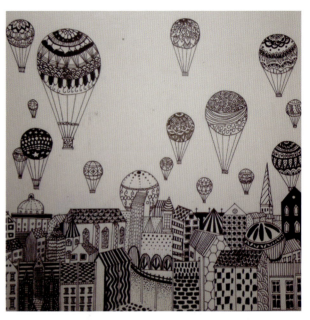
图4-11 点、线、面的运用(4)

图4-12 点、线、面的运用(5)

装饰图案造型设计中点、线、面设计元素的运用

装饰图案造型艺术源于我们祖先的智慧在实践中的创造。传统装饰图案中无不体现着他们成长的痕迹，是他们的思想、习俗和审美情趣的映照，具有鲜明的民族传统和民族风格。

装饰图案通过具有造型特征的点、线、面设计元素来进行表现创作，是一种朴素、单纯、富有生趣的图案语言。因此，让我们认识点、线、面设计元素在装饰图案造型设计中的运用并体验它们带给人的审美感受。

一、视觉形态要素的认识

在进行装饰图案造型设计时，设计师往往通过对视觉形态要素中点、线、面的组合构成，运用创造性的思维把自身的思想、情感、意图和对生活的体验借助于装饰图案给予形象化的表达。

1. 点的认识

点是非常小的形象，具有灵活性，能够引导视线。点有各种形态，不同的目的、功能、观念、表现形式以及工具、材料呈现不同效果的点，会带给人均衡的安静感、强烈的方向性动感、节奏韵律感、立体感和视觉错位感等不同的视觉感受。

2. 线的认识

线是造型艺术最基本的语言，在造型中，线起着至关重要的作用。线在装饰图案造型中始终保持着特有的表现趣味，具有很强的概括性，它能直接表现物象的运动感和速度感。线的表现非常丰富，线的长短、粗细、曲直、疏密、虚实、平滑等效果都能表现不同的性格与情感。线不仅是决定物象形态的轮廓线，还可以刻画和表现物体的内部结构，线可勾勒花纹肌理，可勾勒物象的表情。

3. 面的认识

面在图案的造型中是必不可少的表现元素。面的表现特征极明确、简洁。面的形成具有一定的平面扩张性。

装饰图案造型中的面的形态是多种多样的，最常见的形态是正方形面、圆形面、椭圆形面、菱形面等。方形给人以大方、严肃、安定、静止、庄严之感；圆形给人以活泼、运动、灵活、饱满之感；三角形给人以稳定、灵敏、锐利之感。大面给人一种扩张的视觉感受，小面则给人一种内聚的视觉感受。在装饰图案中，大小面的安排根据设计者的审美修养和设计的内容而定。

点是力的聚集，线是力的运动，面是力的扩张。这种力的聚集、运动和扩张形成了一种完整的节奏形式。这种节奏形式又因点、线、面设计元素的多种多样的变化而构成变化无穷的画面结构形式。

二、传统装饰图案造型设计的发展

从新石器时期彩陶文化开始，中国的传统图案装饰艺术至今已经有五六千年的历史。到了汉代，装饰图案造型艺术已有很大的发展，组成了独立的装饰图案画面，点、线、面设计元素的艺术形式发展到了较高的阶段。在此之后敦煌、云冈、龙门、麦积山的石窟艺术，唐

宋时期的墓室壁画，元代寺庙的壁画，明清的民间版画都从中汲取营养，构建出越来越多的艺术风格。

1. 新石器时期

我国新石器时期彩陶艺术，可谓原始抽象艺术的典范。彩陶纹样是对自然对象的高度概括，它来源于生活和自然界。远古的先民们早在五六千年前便会运用精湛的技艺在彩陶器皿上进行各种装饰，彩绘出各种具象、抽象的装饰纹样。新石器时代的彩陶装饰纹样几乎都是以鱼、鸟、蛙，以及花卉植物的茎叶等为主题，用纯粹的点、线、面装饰而成，其形式更加简化与抽象，寓意更内敛。彩陶装饰中的几何纹饰体现出规则的图案，产生与心理情感相对应的、强烈的、独特的节奏和韵律。彩陶装饰中的几何纹样装饰一般通过点、线、面的大小、黑白、曲直、疏密、虚实、简繁的对比，采用纵向重叠、间隔重叠和横向延续、间隔延续的排列方式实现先民心灵图式的重组和定型化。可以说，新石器时期的彩陶装饰图案是人类想象思维能力和艺术概括能力的高度体现。

2. 汉代

汉代的装饰图案造型艺术已形成了独特的装饰图案造型艺术风格，是中国传统装饰艺术中的精华，如图4-13所示。在汉代装饰画中，画像石、画像砖表现最突出。汉代画像石的装饰表现风格多种多样，具有相当高的艺术水平，正如鲁迅先生所说："惟汉人石刻，气魄深沉宏大。"

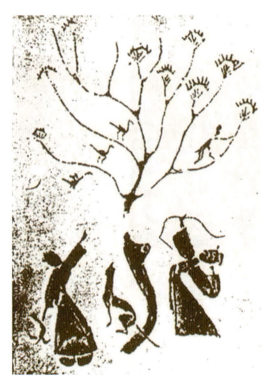

图4-13 汉代服装图案

汉代石刻主要分布在我国的山东、河南、四川、陕西、江苏等地。由于地域、经济文化的不同，各地的画像石的内容和形式也有所不同。山东的画像石刻人物，造型单纯，画面

饱满，体现出人壮马肥的特点，形象边缘很整齐，看上去简朴大方，构图以横带式为主，用线以直线和弧线较多，装饰性很强。河南南阳汉代画像石刻也较有代表性，如图4-14所示。南阳石刻题材比较广泛，内容较多，其中包括墓主生前的豪华生活、舞乐百图、车骑出行、骑射田猎、民间传说、天文知识等。它表现的手法多用写实与想象相结合，这也是我国传统图案装饰的一大特点。汉代石刻主题突出，思想内容高度概括，刻工刀法奔放自然，线条流畅，深沉雄浑，豪放古朴。这些充分地反映出汉代雕刻家们丰富的艺术想象力和浪漫主义色彩。

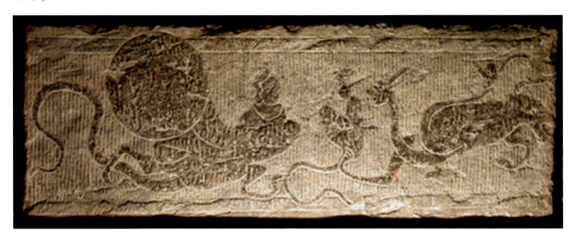

图4-14　河南南阳汉代画像石刻

3. 唐、宋、元时期

传统装饰图案艺术发展到顶峰的唐、宋、元时期，更多的是把一些吉祥纹饰和花草枝叶的装饰运用其中，宋磁州窑白地刻画花瓶的装饰中，变形牡丹花草纹饰巧妙地构成了点、线、面的形态，它们之间相互生发、相互衔接，恰到好处地表现出视觉张力和视觉秩序。元代青花装饰中缠枝牡丹是最常见的表现形式之一。在景德镇青花画藻凸花牡丹大盘中，我们可以看到概括、简洁的花和叶在枝条的穿插中所呈现的点、线、面的形态特征，其穿插与布局自然、率真、丰富饱满、完整匀称、结构严密、主次突出、动静有致，装饰性极强。由此可以看出当时的民间艺人把这些视觉要素看作表达自己内心情感的符号，这些符号的纵横移动，力量的伸长、开合，运动的轻重缓急都体现了他们的心境和感受。

三、视觉要素在现代装饰图案中的运用

在现代装饰艺术日益讲求概念化，求新、求变的今天，装饰艺术越来越普遍地受到人们的关注。装饰图案应用的范围拓宽了，装饰图案内容丰富、形式多样，并产生了多种多样的艺术语言，更加强调与被装饰物的和谐统一。在现代装饰图案造型设计中依然运用着点、线、面的多种变异和排列组合。设计师以主观意识和自我需求概念用装饰的手法把客观形象和色彩进行必要的归纳、变形、取舍、夸张，使设计语言更加单纯，形式更加多样，图案的视觉张力也更加强烈，从而获得新的形象和意境，也使这些设计元素再现出令人惊叹的艺术魅力。

点在装饰图案造型设计中的合理位置能增强视觉凝聚力。由点组成的鹈鹕的变形形象，设计者通过变形的夸张手法处理，在造型上与鹈鹕的天敌——鱼的形态进行了结合。点的遥

相呼应能有效地引导视线，形成强烈的形态视觉效果，产生的节奏感和空间感非常强，如图4-15所示。

图4-15　点

运用不同形态的线条组成的变形鹈鹕，线条的运用自然而巧妙，动物形象刻画生动、栩栩如生，既丰富了画面的层次，又突出了主体，使画面充满运动感和现代感，很容易感染观赏者的情绪，如图4-16所示。

面的视觉效果冲击力往往大于点和线，面和点、线一样有自己鲜明的个性特征。形状、大小不同的面的综合运用会丰富画面，使作品达到完美的视觉效果。任意形往往更具有人性魅力和自然魅力，如图4-17所示。

图4-16　线　　　　　　　　　　　　图4-17　面

在装饰图案造型设计中，综合运用点、线、面的造型表现手法，能够避免画面单一、呆板，使画面更具层次变化。同时还要注意点、线、面分别在画面中承担的黑、白、灰的具体角色及其之间的关系。在灵活运用的同时也应注意在变化中求得统一的美感规律，才能使画面更加稳定和协调。

根据视觉元素的构成规律，在现代装饰图案造型设计创作过程中，设计师运用点、线、面视觉元素以及变形、夸张等手法，把自身对世界的认识和理解注入装饰图案造型设计作品中，使装饰图案造型得以形象化的表现，并且具有强烈的时代感和现代气息。这也是点、线、面视觉元素在现代装饰图案造型设计中所要体现的内涵和实质。

总之，点、线、面设计元素这种抽象符号随着时间的推移、历史的变迁，随着科学技术、材料工艺的不断进步，以及与外来文化不断地融合而延伸衍变，从而形成了中国特有的装饰图案造型艺术体系，也传承了中华民族特有的艺术精神。人们运用这些最简单的设计元素，借助最丰富而复杂的设计手段设计出了一件又一件装饰图案艺术作品，并使这些装饰图案艺术品的内涵更加丰富、构架更加完美。它所形成的简约、抽象的造型风格影响着中国装饰图案造型艺术，也印证了中国独特的民族审美心理。

4.3　黑白灰关系的处理

关于黑白灰，黑和白是两个极色，黑色给人感觉沉重、坚实，白色有发射、扩张感，给人以明朗、透气的感觉。在黑白装饰图案中，黑白是主体，通过点、线的运用，使黑白在纸面上混合，在人们的视觉上形成不同程度的灰。灰色具有柔和多变的特点，还能起到互补、缓冲、强力、调和的作用。尽管灰调的处理比黑白处理复杂得多，但它从浅灰到深灰色调变化多，能增加画面的层次，使画面更加丰富，更具有装饰效果。

黑白装饰图案中的黑、白、灰分布要符合形式要求，相互衬托，同时，主体形象与周围其他形象要有大的黑白反差，局部的刻画或层次处理要明显丰富于次要部位，达到主次分明的效果。注重整体关系的把握，所有的层次变化均要整体进行，否则会使画面琐碎杂乱。另外，黑白灰的处理不应受自然光感的影响，要在平面的基础上根据画面的需要进行处理。图4-18和图4-19所示为点、线、面和黑、白、灰在图形中的应用。

图4-18　点、线、面和黑、白、灰的运用(1)

图4-19　点、线、面和黑、白、灰的运用(2)

黑、白、灰在绘画中的应用

在绘画作品中，好的黑、白、灰结构，对表现作品的主题思想、加强形象的感染力、增强艺术效果，有着积极作用。黑、白、灰结构犹如音乐中的低音、高音和中音，三者只有在相互对比中才能显示出各自的特色和表现力，也就是说，黑、白、灰在绘画中总是相互渗透的。在绘画作品中，反复的形、色的结构，连续的与间断的线条，由一个色阶转向另一个色阶的过程，明与暗、浓与淡的交错等，都可以表现出节奏感。绘画艺术要产生强烈的感染力，也应该用自己的各种手段去征服观者的心，用画面的魅力去传达情感。

艺术法则来源于生活，自然规律是艺术规律存在的土壤。我们在生活经验中知道黑和白的对比最强烈，而灰起着连接黑与白的作用。在感觉上，黑色的表现是收缩向内的，白色是扩张向外的，灰色是稳定、有和平中立之感的。由此看来，黑、白、灰色调都有自己的性格。在明确黑、白、灰结构关系的同时，还要在画面里具体地处理它们在变化中的构成。在一个灰的画面中，它表现出的是平铺直叙、不动声色。当灰渗进黑和白时就有跳跃感，如果把黑和白的关系进行调整扩大，就会使画面的内容丰富，造成或强烈高亢，或低沉压抑，抑或平和宁静之感。如果把这些生活经验与黑、白、灰形式的结合运用于画面，就会产生各种不同的格调和意境，表达各种不同的情绪和思想。

黑、白、灰在画面中的具体运用，往往体现在对它的高度概括上，尤其是走向黑与白对比的极端。黑白的高度概括使绘画表情明确，画面生机盎然。苏里科夫在创作《女贵族莫洛卓娃》(见图4-20)的过程中，黑白启发了他。画家为了创作这个主题，画了很多草图都没有成功。他怀着创作中的烦恼在画室里徘徊。当他走到窗前时，一下子激发了灵感：室外落在雪地上的乌鸦启发了他，他所看到的并不是雪和乌鸦的形象本身，而是通过其黑白的形式，一

下子呼应了画面的主题，从而产生了雪地上的女贵族莫洛卓娃的形象。

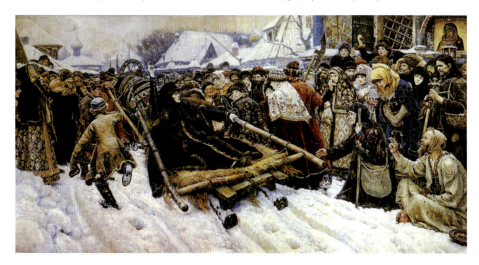

图4-20 《女贵族莫洛卓娃》

在戈雅的作品《五月三日的枪杀》(见图4-21)中，大的黑白色块的冲突使画面视觉效果非常强烈，惊心动魄的紧张气氛使观者为之一震。戈雅说："我所看见的，只有些暗的体和亮的体，由远而近的面和由近而远的面，起伏和空白。我的眼睛从来既看不见线，也看不见细部。"黑白概括是艺术家的选择。将激动人心的东西纯化、强化，而将另一些东西淡化、简化，才能使作品摄人心魄。在概括过程中，在必要的地方必须作相当细致精微的刻画，而在其他地方进行大刀阔斧的处理，这类似于中国画中"疏可走马，密不容针"的处理手法。如马奈，他在处理大色块时特别有力：大块的亮色，大块的暗色；而在形的另一部分又作了精妙的处理。在他的《奥林比亚》中，人体整个处于一种白的色块之中，但人体的边缘线、明暗转折的变化、人体与背景交接等，则作了精妙的刻画，这样就使得人体得以充分而又概括地表现，使画面既潇洒又耐人寻味。所以，只有当画家知道应当精细刻画什么时，画面才不会简单和粗糙。

在黑、白、灰的处理中，光线也扮演了一个重要的角色，并且使画面形成虚实的节奏对比。在列宾的《伊凡杀子》(见图4-22)一画中，人们视线注意的中心，是犹如在聚光灯照射下的伊凡雷帝和他的儿子。在这里，画家用全部精力集中刻画了伊凡那双充满绝望与恐惧的眼睛及其子流血的头，从而很好地表现了伊凡雷帝因失手误伤其子所产生的惊愕、悔恨、不知所措的复杂表情，在大片黑暗沉重的背景衬托下形成的黑白对比，使画面的视觉效果非常强烈。

版画被人们称为"黑白的艺术"，它在运用黑白造型方面有独到之处。看珂勒惠支《农民战争》组画中的《反抗》(见图4-23)一画，黑白在这里得到了充分体现。画面刻画了农民向黑暗冲击的场面，并利用黑白的表情组织画面，画面上的黑和白在这里交锋，从而创造了一幅反映农民战争的作品。

中国画中的水墨画，也是以黑、白、灰造型的艺术，不过它更加深化了黑、白、灰的意义，并赋予其色彩化。水墨画讲究"墨分五色"，它不仅善用黑、白、灰，而且形成了其特有的美学精神，即"空白"。

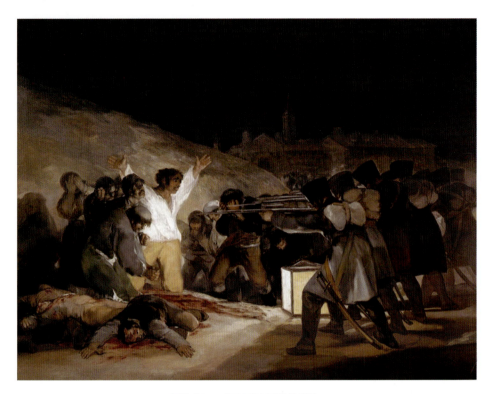

图4-21 《五月三日的枪杀》

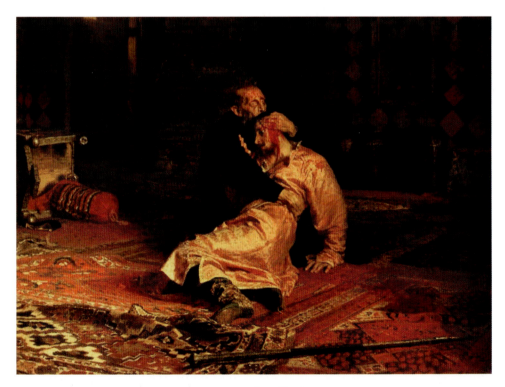

图4-22 《伊凡杀子》

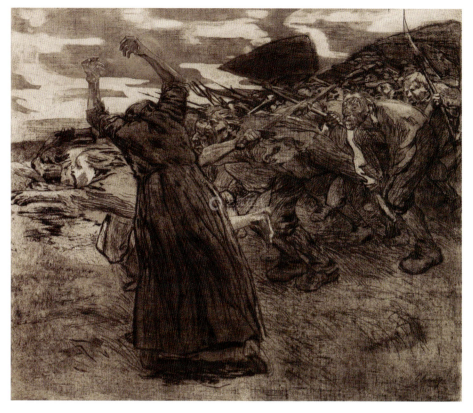

图4-23 《反抗》

由此可见，黑、白、灰形式不仅能起到画面构成的作用，而且有自己独特的形象表情和价值，对其的探讨研究，有助于提高我们对造型语言的认识，丰富我们对视觉艺术的经验，它是克服自然主义的照抄对象，达到从现象到本质，实现艺术再现的枢纽。图4-24～图4-26所示为胡光胜的几幅作品，同样注意黑、白、灰在绘画中的运用。

图4-24 胡光胜作品(1)

图4-25　胡光胜作品(2)

图4-26　胡光胜作品(3)

本章小结

在本章的学习中,我们最先了解了装饰图案中图与底的关系,厘清了图案设计的基本逻辑和思路,之后又学习了构成图案的最基本要素,分别是点、线和面,以及它们各自的特点。最后是关于黑白灰关系的处理。请同学们认真研读,灵活运用。

(1) 利用黑、白处理图底关系都有哪些形式?
(2) 图案构成的基本要素都是什么?
(3) 点的作用都有什么?
(4) 线的特征都有哪些?
(5) 面的运用能带给人们什么样的感受?
(6) 运用黑、白、灰要注意哪些问题?

第 5 章

装饰图案的组织形式和构图形式

装饰图案设计

> **本章导读**

图案就其分类来说有很多种，总的来说可以分为平面图案和立体图案两大类。平面图案是指在平面物体上所设计的装饰纹样，如纺织图案、装潢设计等。立体图案是指具有三维空间的器物所做的造型、构成、色彩设计，如陶瓷设计、家具设计、家电设计等。就图案的共性与特性来说，又可分为基础图案和专业图案。基础图案是研究图案的形式美的法则、写生与变化、组织结构、色彩本质等艺术规律的，它是专业图案的基础。专业图案是结合具体使用目的，并在工业材料、经济、生产条件制约下所设计的图案，如织染、陶瓷、建筑等。在本章中，我们将重点学习装饰图案的组织形式和构图形式，属于基础图案范畴，同时也会在必要的时候列举一些在专业图案中应用的例子。

5.1 装饰图案的组织形式

在我国许多基础图案教材中，均包含有关构成形式的章节，内容包括单独纹样、适合纹样、连续纹样、综合纹样。这种结构分类是按单独与连续的特征来分的，是科学合理的。其缺点是局限在纹样的范围内。随着装饰图案的不断发展和人类审美意识的不断提高，装饰美的范围也越来越宽，传统的图案骨架形式和纹样不能完全满足现代人日益增长的精神文明和物质文明的需要，因此，我们在继承传统的同时，还必须发扬传统、开拓创新。

5.1.1 单独纹样

单独纹样是一种独立存在的装饰单元。它是不与周围发生直接联系、没有连续的一种独立性个体单元，可以独立存在和使用的纹样是图案组织的基本单位。单独纹样作为一种装饰形象，不仅具有形式上的美感，还具有多样性的审美特征。在装饰图案中，单独纹样占重要地位，它是构成适合纹样、连续纹样的基础。

单独纹样要求形象完整，从形成到结构不能残缺。形态变化不受任何约束，是可以自由处理的独立纹样。现代视觉传达设计中，许多图形的形式结构也基本上属于单独纹样的形态范畴。单独纹样在现代艺术设计中运用范围非常广泛，它可以作为独立完整的图形用于实用品的装饰美化上，还可以以符号的形式存在于标志设计、纪念性图案设计等方面。

它有对称式和均衡式两种结构形式。

1. 对称式

对称式又称均齐式，是属于有规则的组织，它是以一根假想的轴线和轴点出发，向左右、上下多面呈形象相同、分量相等的骨格分布。对称是原始艺术和一切装饰艺术普遍采用的表现形式，它满足了人们生理和心理上对于平衡的要求。

对称的形式有两种，一种是轴对称的形式(见图 5-1～图 5-5)；另一种是中心对称的形式(见图 5-6 和图 5-7)。

图5-1　左右对称

图5-2　上下对称

图5-3　移动对称

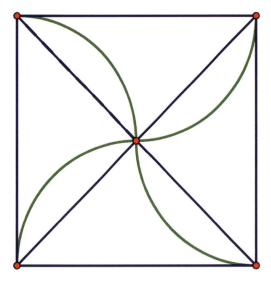

图5-4 转换对称

图5-5 扩大对称

图5-6 旋转对称

图5-7 放射对称

2. 均衡式

均衡也叫平衡，是纹样在中轴线左右或中心点的周围等量不等形，即量相当或相似，纹样和色彩不同。均衡是一种较活泼自由的格式，是靠画面重心来提示不同形状、不同轻重的。均衡分为静态均衡与动态均衡两种形态。

1) 静态均衡

静态均衡有三种情形。

(1) 同形异量式，是纹样的左右或上下形同量不同，具有比较稳定、统一的效果，如图5-8所示。

(2) 异形同量式，是纹样左右或上下两部分不同形而同量，以保证左右之间的平稳，如图5-9所示。

图5-8　同形异量图案　　　　　　图5-9　异形同量图案

(3) 异形异量式，是纹样的左右上下形、量各异，但又不失重心，达到均势稳定的效果，如图5-10所示。

2) 动态均衡

动态均衡是保持力平衡的形式，比如花草遇到风吹而弯曲的瞬间就是这种情形。

又如，人体立正时是左右对称的，但跳舞或运动时由于动作的多变，原本对称的形体产生了异形异量的变化，显得比静态均衡更灵活，在活动空间中求得了均衡。

均衡式纹样，让人感觉到生长、运动、发展，如图5-11所示。

图5-10　异形异量图案

图5-11　均衡式纹样图案

5.1.2 适合纹样

适合纹样是单独纹样的一种特殊形式，其纹样受到外形的限制，即使去掉外形，纹样仍然保持外形轮廓的特点，如圆形、半圆形、方形、长方形、三角形、多边形（包括菱形、五边形、正六边形、正八边形）、宫门形、心形、桃形、橄榄形等。当这些外轮廓去掉时，纹样仍保留有该形的特点。适合纹样可以由一个或几个完整的形象组成，装饰在一个预先确定好的外形内，使纹样自然、巧妙地适合于外形。因此，特别要注意构图严谨、造型完整和布局匀称，常见的构图形式有向心式、离心式、向心离心结合式、旋转式、直立式、均衡式、综合式等。

适合纹样由于受形状限制或特定的形式要求，常运用在建筑装饰、陶瓷设计、服饰设计、工业产品设计和各种工艺品设计之中。

适合纹样的构成概括为以下几种，如图5-12所示。

图5-12 适合纹样图案

1. 直立式

这种纹样具有方向性，可以是纹样向上构成，或纹样向下构成，或者是纹样向上、向下结合构成。

2. 放射式

这种纹样是从几何形的中心点开始，将纹样的动势向外展开，进行有主次、有层次、有节奏、有比例的组织纹样，即通常所说的从中心向外发射。

3. 向心式

它与放射式相对立，以几何形的外缘为基础，由外向内，向中心集中靠拢的动势。这种

纹样组织要注意内外相互呼应，以避免因中心过于突出而与边缘失去平衡。

4. 涡旋式

涡旋式适合纹样是由旋涡的骨骼所构成，有从中心向外旋转和从外向中心旋转两种样式。涡旋式适合纹样多运用曲线，效果优美，富有动感。

5. 边缘式纹样

边缘式纹样 (见图 5-13) 是沿着某外形的周边作装饰纹样来美化物体的边缘，它随着外形轮廓的变化而变化，常用于画框、陶瓷、服装、地毯等物品。边缘纹样的构成形式有对称、连续和自由式三种。对称式有左右对称和四面对称，连续式与二方连续大体相同，自由式在纹样组织上不受固定格式限制，可任意发挥，这种形式生动、优美。

图5-13　边缘式纹样图案

6. 角隅式纹样

角隅式纹样装饰在形体的边角，也叫角花，纹样一般在类似三角形的范围内配置。边角纹样一般应用在黑板报、宣传栏、报纸杂志的四角、上下两角，或在广告宣传中作为装饰，日常生活用品中地毯、枕套、床单、桌布、手帕等也常运用这种装饰手法。角隅式纹样的变化主要有骨骼变化 (见图 5-14) 与角的变化 (见图 5-15)。

图5-14　角隅式纹样中的骨骼变化

图5-15　角隅式纹样中的角的变化

5.1.3　连续纹样

连续纹样是用一个或几个基本单位纹样向上下、左右无限重复运动，也可以向上下左右四个方向无限重复扩展的纹样。它的特点是它的连续性、节奏性、方向性，连续纹样可以分为二方连续和四方连续两大类。

1. 二方连续

二方连续是运用一个或几个单位的装饰元素，组成单位纹样进行上下或左右两个方向有条理的反复连续排列，是连续纹样最常见的一种形态模式，具有强烈的节奏感和韵律感。

二方连续的构成骨架有以下几种。

(1) 散点式——单位纹样按一定的空间、距离进行分散式的点状排列。

(2) 波浪式——单位纹样以波状曲线为骨架，进行连续排列，具有节奏起伏、动感强烈的特点，如图5-16所示。

图5-16　波浪式纹样

(3) 倾斜式——纹样倾斜排列，形成一定的倾斜角度，有并列、穿插、交叉等排列，如图 5-17 所示。

图5-17　倾斜式纹样

(4) 折线式——是以直线转折来排列纹样，有直角、锐角、钝角之分，力度感强，如图 5-18 所示。

图5-18　折线式纹样

(5) 综合式——综合运用两个或两个以上的构图形式，使设计的画面效果更加理想。

二方连续的装饰题材常以花卉图案和几何形为主，最早出现在陶瓷的装饰上，在现代装饰中，多用于建筑墙边、门框、服装布料、器物包装等方面，如图 5-19 ～图 5-22 所示。

图5-19　二方连续的装饰(1)

图5-20　二方连续的装饰(2)

图5-21　二方连续的装饰(3)

图5-22　二方连续的装饰(4)

2. 四方连续

四方连续是由一个或多个装饰元素组成基本单位纹样，在一定的空间内进行上、下、左、右四个方向的反复排列，并可无限延伸扩展的构图。

四方连续的排列比较复杂，不仅要求单位纹样造型严谨、生动，还必须注意匀称、协调的效果，要做到主题突出、层次分明，还要疏密得当、穿插自然，达到整体统一的艺术效果。

四方连续的构成骨架一般有点网式、散点式、连缀式和重叠式。

(1) 点网式——点网纹样可分网状和点网状两种。网状是用直线、曲直线、几何纹的交错，删去线的某一段，构成各种多变的网状；点网状是在网状结构的基础上点缀有规律的纹样。

(2) 散点式——以一个或几个装饰元素组成基本单位纹样，做出散式点状排列。其特点是清晰明快、主题突出、节奏感强，如图5-23所示。

(3) 连缀式——以一个或几个装饰元素组成基本单位纹样，排列时相互连接或穿插，即构成连缀式四方连续。它有菱形连缀、梯形连缀、波形连缀等基本形式，具有连续性强、有浓厚装饰效果的特点。

(4) 重叠式——以两种或两种以上不同的纹样重叠形成多层次的四方连续，如图5-24所示。纹样在下面的称"底纹"，纹样在上面的称"浮纹"。它具有主次分明、层次清晰的特点。

图5-23　散点式四方连续

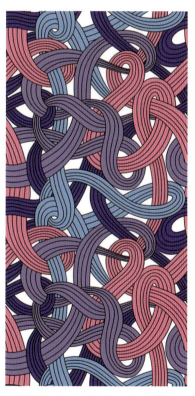

图5-24　重叠式四方连续

四方连续在现代设计中应用范围极广，取材范围也多种多样，常用于布料、地毯、建筑壁纸、包装纸设计等方面。

5.1.4 综合纹样

综合纹样是指运用单独纹样、适合纹样、连续纹样综合组织在一起的一种纹样，它的构图常采用方圆、曲直等基本几何形，在经纬线、对角线上做布局安排，再设计适合的纹样，创造出丰富而又格律严谨的图案。

综合纹样应用范围很广，如地毯、床单、建筑装饰等都采用综合纹样这种构图，如图5-25和图5-26所示。

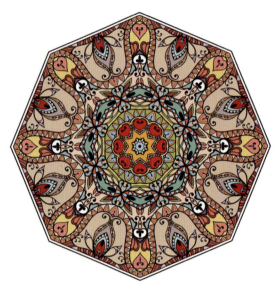

图5-25　综合纹样图案(1)

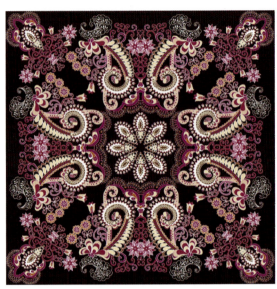

图5-26　综合纹样图案(2)

5.2　装饰图案的构图

作为现代艺术设计基础教学的一门主课——装饰图案，在掌握了装饰造型的基本规律和方法之后，即进入装饰构图的学习和训练阶段。在装饰图案设计中，装饰形象只是构成整体设计的一个基本单位，它还必须按照自己的设计蓝图，把各单位组织和搭建起来，因而装饰构图是装饰造型的延伸和发展。关于装饰构图，我们首先要明确它不同于一般写实性绘画的构图，其功能是起装饰作用的，是为了美化实用物品而采用的构图形式，同时，它又必须是符合装饰规律的一种构图。

5.2.1　装饰图案构图的特点

1. 理想化的构图

这种构图形式不必受自然景象、时空条件的限制，也不必受透视规律的影响，可以充分发挥作者的主观能动作用。从这个意义上说，它也是最自由的一种构图形式，如图5-27所示。

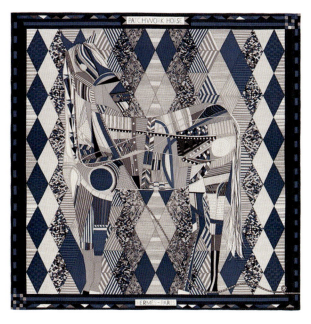

图5-27 理想化的构图

2. 规律化、秩序化的构图

它要求有规律、有联系地安排和处理各种形象。它的艺术语言是程式化的,即按照一种从生活原型中提炼加工成的美的格式去再现宏观世界,具有强烈的节奏感、韵律感和特有的艺术魅力,如图5-28所示。

图5-28 规律化、秩序化的构图

3. 题材范围极广的构图

装饰构图的应用范围极广，涉及人的日常生活中的各个领域、各种用品及环境的美化，因而决定了装饰构图题材的广泛性。它可以取材于自然界万物和人类社会生活中的各种形象，大至宏观世界的宇宙星空，小至微观世界中显微镜下观察到的细胞组织或矿物结晶等。

4. 有较大从属性和适应性的构图

由于装饰构图是与一定的实用目的相联系的，必须通过一定的工艺材料和生产手段来体现，因此，它必须受设计需求，装饰对象的功能、特点、形体、材质和工艺生产过程的制约。

5.2.2 装饰图案构图的体裁

中国图案装饰构图多种多样，风格、体裁也随着生活的发展变化而变化，它主要存在于服饰、器皿、装修、家具、壁饰等方面。下面选择几种常用的体裁介绍给大家。

1. 格律体构图

它是"剖方为圆，依圆成曲"的构图，以曲直方圆几何形骨骼作为基础，然后填充与其相适合的形象、纹样。基本骨骼线有轴心线、对角线、平行线、垂直线、水平线等，这些骨骼线交叉、集中、旋转，又可以变化出多种多样的骨骼。如传统的米字格、九宫格就是这种体裁常用的骨架。

格律体构图的特点具有规律性，结构严谨，类似文学中的诗词歌赋，这种构图方法常用于铜镜、藻井图案和地毯、蜡染等方面，如图5-29所示。

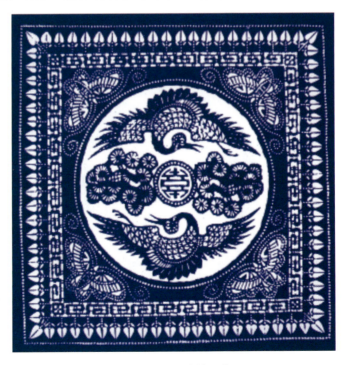

图5-29 民间印染图案

2. 平视体构图

平视体构图是一种自由式的构图形式，不受格律限制，但也有其自身规律。它的构成方法是视点不集中，对所描绘的景物一律平视，视线始终与物象立面的各个部位垂直，不画出顶面、侧面，只表现最能体现物象特征和姿态最生动的一面。因此，这种构图要特别注意影像效果，保证轮廓清晰，形象不重叠，前景不挡后景。这种构图可以向上下、左右伸展，不同时空的形象可以同时布置在一个画面上，而且不强调空间环境的刻画。

现代装饰画、壁挂、衣料、装饰布、壁纸、广告图案的构图，经常喜欢用这种构图体裁，富有装饰性，但又不同于一般绘画，如图 5-30 和图 5-31 所示。

图5-30 传统壁画的平视体构图

图5-31 现代装饰画的平视体构图

3. 立视体构图

立视体构图的构成方法是由平视体构图演化而来的,即在平视体构图的基础上画出顶面、侧面。这种构图要求作者的视点总是高于所画之景,而且采用设有视点的平行透视法,因而画面可以向无限高度伸展和向无限宽度延长,它可以将海阔天空的景象画在有限的画幅之中,既不受任何视点的约束,也不受时空条件的局限,因此也是一种具有浪漫主义色彩的中国特色的构图形式。

这种体裁相当于建筑上的效果图,它描绘事物不仅可以做到具体、详细,而且可以使其场面庞大。中国传统绘画以及现代工艺品、书籍标图等常采用这种构图形式,如图 5-32 和图 5-33 所示。

图5-32 传统的立视体构图(1)

图5-33 传统的立视体构图(2)

4. 自由体构图

它的构成方法是以直线分割画面，也可以自由地跨越分割，或者根本不要任何分割线，直接把线、形、色按自己的意图或构图的需要进行自由组合。这种构图不必考虑诸如透视、远近天空与地面等关系，完全可以自由发挥作者的想象与虚构的作用，是一种表现力极强的构图形式。

5.2.3　装饰图案的构图法则

1. 强调布局的严谨、周密(表现动感，形成气势)

图案的构思必须通过构图来体现，即遵循一定的布局规律来安排画面中各种形象的位置，布局对于设计的成败起决定性作用。

在构图过程中，首先要解决画面中大的布局，即先要有一条大的动势线或几条大的分割线，在此基础上安排形象的主次，要求画面中一切线、形、色的配置要从属于大布局和总的动势，这样才能形成气势，构成一个气韵贯通的艺术整体。规则的矩形将画面错落分割，粗壮的直线形成画面的主要结构，然后以超时空的手法将植物、建筑融入矩形之中。

2. 要求主次分明，形象突出

有了总体布局之后，就要解决形象的主次问题，必须使主体形象鲜明突出，使之成为画面中最精彩耐看的部分，否则，会使画面失去视觉中心，平淡无味。

要做到主体突出、宾主分明，必须注意以下两点。

(1) 把主体形象放在最重要的位置上，一般是置于画面的中心或其他显著位置。

(2) 主体形象在画面中的比例要大，要有细部的刻画和描绘，色彩的表现要对比强烈、鲜明，如图 5-34 所示。

3. 利用对比表现层次

为了使画面丰富耐看，增加作品的深度和广度，不至于使人感到单调、平庸、一览无余，可利用各种对比关系来表现画面。

(1) 利用"叠压"表现前后关系——用一个形象遮盖住另一个形象的局部，使第二个形象不完全表现出来，这样无论前后形象大小如何，完整的形在前面，被叠压的、不完整的形在后面。

(2) 利用大小表现前后关系——在构图中，同一平面摆放的不同形象可用大小变化来表现层次关系，面积大的表示在前面，面积小的表示在后面，如图 5-35 所示。

(3) 利用位置表现前后关系——同样大小的形象，靠近画面下边的形象让人感觉在前面，越靠近画面上边的形象就感觉越远。

(4) 利用色彩表现前后关系——在画面中通过色彩的明暗、浓淡变化或色相可使画面层次更加丰富。

图5-34　主次分明的构图

图5-35　利用大小产生层次

4. 画面空白处的处理

每一幅装饰图案设计都是由实体形象与空白部分组成的，因此，"空白"也是构图的有机组成部分。它直接关系到一幅作品的装饰效果和艺术效果，许多工艺品如剪纸、印章、雕刻等都是以空白为背景的。画面中的"空白"可起到透气的作用，使画面不至于显得过实、过暗或过闷。

处理好画面的空白有以下几种方法。

(1) 画面中的形象尽量平摊，避免过分重叠。

(2) 注意形象外轮廓线起伏所形成的空白是否美观。

(3) 注意整体画面上空白的大小疏密、聚散等的处理，如图5-36所示。

图5-36　讲究空白的构图形式

5. 如何使画面更耐看

在装饰构图中，形态的互相适合会给人留下充实、饱满和完整的感觉，当适合到极致时，可使轮廓线或形互相利用，达到巧妙、丰富、变幻莫测的艺术效果，大大地丰富画面内容，同时，也拓展了观看者的想象力。

6. 形态的重复产生节奏

在装饰构图中，经常采用重复的形式，以强调图案的统一性和秩序化美感。这种形式多采用一个或多个独立单位进行重复变化，常见的有左右重复、上下重复、上下左右重复、转换重复等。

装饰图案设计

在本章中,我们着重学习了装饰图案组织形式和构图形式的相关知识,了解了图案的美感是怎样达成的这样一个重要问题,在学习的过程中需要注重理解和领悟。

(1) 单独纹样指的是什么?
(2) 适合纹样指的是什么?
(3) 连续纹样指的是什么?
(4) 综合纹样指的是什么?
(5) 装饰图案的构图有哪些特点?
(6) 装饰图案的构图有哪些法则?

第 6 章

装饰图案的色彩表现

> 本章导读
>
> 色彩是图案的重要组成部分。色彩不仅能对画面起到美化作用,也会通过画面给人的心理造成一定的暗示和影响。同时,颜色具有几种不同的分类方式,不同的颜色以及色调会带给人不同的感受。本章将对颜色以及颜色在图案中的应用进行介绍。

6.1 图案色彩的基本知识

按照颜色的不同属性和在画面中起到的不同作用,色彩存在若干种不同的分类方式。本节我们将着重学习不同色彩的分类、所表达情感以及象征意义等基础知识。

6.1.1 色彩的基本知识

我们的眼睛能够感受到大自然五彩缤纷的色彩。色彩是一种光的反射现象,但是生活中,人们对色彩的感受和认识要生动形象得多。光照射在各种物体上,通过各种物体对光的吸收与反射作用而呈现出各种色彩。可以说,所谓色,就是光刺激眼睛所产生的视感觉。

太阳光通过三棱镜的折射,投射到白色物体上,现出光谱色彩——赤、橙、黄、绿、青、蓝、紫七彩色。如果将这七种色,通过聚光镜收集起来,又变成了白光。

我们通过眼睛感受到树叶是绿色的,是由于树叶吸收了光带中除绿色以外的其他所有色彩。图案设计的色彩兼有客观与主观两种成分。同样,我们看见花有红色、黄色、紫色等,都是光吸收和反射的结果。可以说,没有光就没有色。对色彩基本知识的了解,有助于掌握图案配色的规律。色彩对图案设计十分重要。如人们在购买商品时,主要是凭感觉判断,而凭感觉判断时,色彩起着重要的作用。作为一名图案设计者,不仅要系统地学习掌握色彩基本理论知识,还应该研究了解不同地域和文化背景的人们的习惯爱好,准确地运用色彩语言,设计出人们喜爱的图案。图案中既有极其微妙的自然色彩的表现,也有大胆夸张、鲜明生动的视觉效果。除去自然的本色外,决定图案色彩的因素有以下几方面。

(1) 人们大胆的想象和美好的心愿,比如在动物图案上添加色彩鲜艳的花朵。

(2) 图案应用的对象的材料、质地和工艺,比如蜡染和青花的色泽。

(3) 社会规范和程式化的传统。例如,金色和明黄色用于皇家和宫廷;京剧脸谱中白色的脸代表反派角色,红色的脸代表忠臣义士,如白脸的曹操、红脸的关公。

6.1.2 色彩三要素

色彩三要素,如图 6-1 所示。

(1) 色相,指每一种色彩本身呈现出来的面貌、特征,也叫色彩的名称。例如,赤、橙、黄、绿、青、蓝、紫,它们是视觉接收到不同波长的可见光后产生的色彩感觉,如图 6-2 所示。

(2) 纯度,又称饱和度,用来区别色彩的纯净程度,也可指某色相中色素的含量多少,如黄色中柠檬黄比土黄纯度高。图 6-3 所示的就是纯度由高到低的渐变。

(3) 明度，是指色彩的明暗程度。如赤、橙、黄、绿、青、蓝、紫中，黄色最明亮，绿色居中，紫色最暗。图案中的色彩明暗变化产生层次感、空间感。

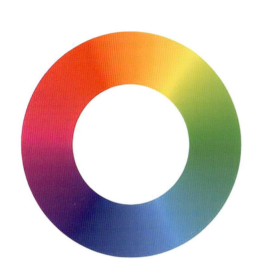

图6-1 色彩三要素

图6-2 色相对比

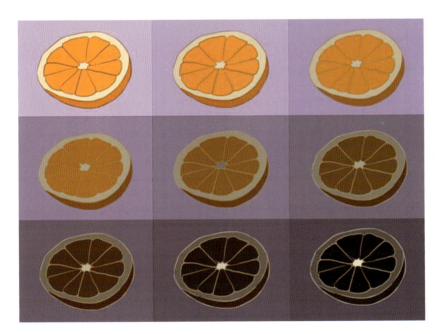

图6-3 纯度由高到低对比图

6.1.3 三原色与色彩混合

(1) 色光的三原色：红、绿蓝、蓝紫三种色光做适当比例的混合，大体上可以得到全部的色。这三种色光混合是在其他色光下所不能得到的，所以将其称为色光的三原色。

(2) 物体的三原色：在色光三原色中，红和绿混合可以得出黄色，但对颜料说来，红与绿

混合则成为黑浊色。物体的三原色是品红、湖蓝、柠黄(见图6-4)。在图案设计中，只能应用物体的三原色。

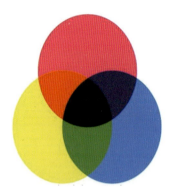

图6-4　三原色

(3) 色彩的混合：物体的三原色中的两个原色相互混合成的色称为间色，如红＋黄＝橙、黄＋蓝＝绿、蓝＋红＝紫，也称三间色。

间色相混称为复色，如紫＋绿、绿＋橙、橙＋紫。

6.1.4　色彩与感情

色彩能使观者产生各种感情。这种感情取决于观者的主观感受，其中虽有不少个人的因素，但具有共同感觉的东西还是很多。

1. 兴奋色与沉静色

由于红、橙、黄的纯色给人以兴奋感，故称兴奋色。蓝绿、蓝的纯色给人以沉静感，故称沉静色。

2. 暖色和冷色

看到红、橙、黄等色就能想到火的热度，使人产生温暖感，所以叫暖色。而水的蓝和蓝绿等色，给人以寒冷感，所以叫冷色，如图6-5所示。

图6-5　冷暖色对比

3. 轻色和重色

观色时常有轻重感，主要是取决于明度。明色感觉轻，暗色感觉重。明度相同时，纯度高的比纯度低的感觉轻。

4. 华丽色和朴素色

使人感到辉煌的是华丽色，使人感到雅致的是朴素色。一般彩度高的华丽，彩度低的朴素；明色华丽，暗色朴素。

5. 活泼的色和忧郁的色

以红、橙、黄这些暖色为中心的纯色和明色，给人以活泼感，称为活泼的色。看到蓝和蓝绿这些冷色的暗浊色时，给人以忧郁感，称为忧郁的色。

6. 软色和硬色

浅色掺了白色的各种明浊色，有柔软感，称为软色；纯色掺了黑色，感到坚硬，称为硬色。

7. 明色和暗色

色的明亮感和明度有关，明度高就亮，明度低就暗。通常不能给人以亮感的色是蓝绿、紫、黑等。相反，不能给人以暗感的色是红、橙、黄、黄绿、蓝、白等，绿是中性色。图6-6所示为不同明度的区别。

图6-6　不同明度对比

6.1.5 色彩的联想与象征

人们在看色彩时常常想起与该色彩相联系的其他事物，这种色彩的联系是通过过去的经验、记忆或知识而取得的。由于人的生活环境、性别、年龄、文化、宗教信仰不同，色彩联想的差别较大，但也有联想共同的，一般幼年的人联想较多的是身边的动植物、食物、风景和服饰等有关的具体的东西，而成人与社会生活相联系的抽象观念就多起来。

1. 色彩的具体联想

(1) 红色：太阳、红旗、血、口红等。
(2) 黄色：香蕉、向日葵、菜花、柠檬等。
(3) 蓝色：天空、大海、湖水等。
(4) 橙色：橘子、柿子、橙子等。
(5) 绿色：树叶、草等。
(6) 紫色：葡萄、橘子、紫藤等。
(7) 白色：雪、白兔、白砂糖、白纸等。
(8) 黑色：夜晚、头发、煤、墨汁等。

2. 色彩的抽象联想

(1) 红色：热情、危险、革命。
(2) 黄色：明快、希望、光明等。
(3) 蓝色：无限、理智、平静、冷淡等。
(4) 橙色：焦躁、甘美、华美、温情等。
(5) 绿色：新鲜、和平、理想、希望等。
(6) 紫色：优雅、高贵、优美、古朴等。
(7) 白色：神圣、纯洁、神秘、洁白等。
(8) 黑色：死亡、悲哀、严肃、坚实、刚健等。

颜色的象征在世界范围内也有共同之处，比如经常以某个色表示某种特定的内容，于是该色就变成了该事物的象征。比如：红色象征革命、喜庆、健康、危险；黄色象征光明、权力；蓝色象征悠久、冷淡、理智、寒冷；绿色象征和平与安全；白色象征纯洁、神圣。

6.2 图案色彩的运用

图案色彩的运用，讲究实用性和美观性。前者适应物质材料和工艺制作的要求，后者满足人们精神上的审美要求。

图案的色彩必须根据设计内容的不同要求和特点，采取不同的处理手法，以达到适用、经济、美观的理想效果。

6.2.1 图案色彩的配色计划

图案设计时,应按照设计的目的要求,来考虑与形态、肌理有关联的配色及面积的处理方法,称为配色计划。

一幅图案打好草稿,就要考虑色彩要用多少套色。由于工艺的要求,考试往往会限制在4～6套色。要以画面的色调需要来决定使用哪几套色,是冷色调、暖色调还是灰色调?色彩的运用可以采取4:2,即冷色调是4套冷色、2套暖色,暖色调则是4套暖色、2套冷色。如果是灰色调,则要考虑使用色彩纯度较低的色彩组合,但在明度的变化上应注意层次的变化。这种比例配色法还可以因设计要求而灵活变化。决定好之后,就可以上色了,同时,要考虑图案色彩的表现技法。完成了以上这些设计,一幅优美的图案就完成了。

(1) 冷色调:一般是指采用蓝、绿、青、紫等色彩为主的画面色调,如图6-7所示。

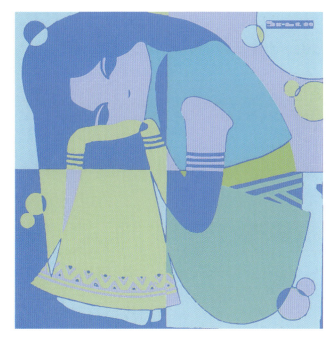

图6-7　冷色调

(2) 暖色调:一般是指采用红、黄、橙、紫红等色彩为主的画面色调,如图6-8所示。

(3) 灰色调:一般是指采用纯度较低的各种色彩的画面色调,有时也有暖灰或冷灰等倾向,如图6-9和图6-10所示。

1. 底色与图形色

作为底色,观者有距离远和退后之感,而作为图形色,观者有前进之感。一般明色和鲜色比暗色和浊色容易产生图形效果。图案配色时为了取得明了的图形效果,必须注意以下几点。

(1) 图形的色要比底色明亮、鲜艳。
(2) 明亮鲜艳的图形色面积要小,暗的纯度低的图形色面积要大。

装饰图案设计

图6-8　暖色调

图6-9　灰色调偏暖

图6-10　灰色调偏冷

2. 整体色调

整体色调是由配色间的色相、明度、纯度关系和面积关系所产生的。在配色中，首先决定占大面积的色，根据选择的配色方法得到各种不同的整体色调。

(1) 用暖色系统，画面是暖色调；用冷色系统，画面则是冷色调。
(2) 色相以暖色和纯度高的色为主给人以刺激，以冷色和纯度低的色为主则让人感到平静。
(3) 以明度高的色为主是亮调子，有轻快感；以明度低的色为主则是暗调子，有庄重感。
(4) 取对比的色相和明度是活泼的色调，取类似、同一色则是稳健的色调。
(5) 色相数多是热闹的色调，色相数少则是冷清的色调。

3. 配色的平衡

(1) 配色时色的强弱、轻重这种感觉上的力左右着色面积的大小，形成各种平衡。
暖色和纯色比冷色和浊色面积小，容易平衡。
(2) 处于补色关系且明度也相似的纯度配色，如红与绿的对比，因过分强烈感到刺眼而形成不调和。平衡的方法是改变其中一个色的面积，缩小或加白色、黑色，改变其明度和纯度则可以取得调和。
(3) 纯度高而且强烈的色与同样明度的浊色或灰色配合时，前者面积要小，后者面积要大，才能取得平衡。
(4) 明色与暗色上下配置时，明色在上暗色在下则安定，若明色在下暗色在上则有动感。

4. 配色的重点

(1) 配色的重点是指要强调画面某个部分的色彩。
(2) 重点应该使用比其他色调更强烈的色。

(3) 重点应选择与整体色调相对比的调和色。

(4) 重点应用于极小的面积上。

(5) 选择重点时必须考虑配色方面的平衡效果。

5. 配色的节奏

颜色的配置产生整体的调子。画面排列最强的、中间调的、弱的三色时，根据排列的方法调子将产生变化。以弱或中强的顺序排列，则称为渐变，即阶梯的效果。如果将排列顺序改为强、弱、中或中、强、弱，则在调子方面产生节奏。色的节奏和色的配置、形状、质感等有关。

6.2.2 图案色彩的配合

(1) 同种色的配合：用同一种色相加入白色或黑色，使其形成几种不同的明度。色相不变，明度和纯度发生变化。主要掌握明暗对比关系，明度不宜过于接近。

(2) 类似色的配合：指色环上90°以内的几种邻近色的互相配合，如黄、黄绿、绿或红紫、紫、青紫以及它们之间相互混合产生的新的色相的互相配合。这种色彩的配合容易达到调和。注意调和中有对比，统一中有变化。

(3) 同类色的配合：指共同含有一定性质相同色素，如淡黄、中黄、土黄、橘黄或淡绿、粉绿、草绿、中绿、翠绿等的配合，容易产生不同的色彩情调，如图6-11所示。

图6-11　同类色的配合

(4) 对比色的配合：指色相差别较大，对比鲜明的色彩组合。对比色包括补色对比、色相对比、明暗对比。

补色对比：色环上相对成直径180°的色彩相互配合，如红与绿、黄与紫、橙与蓝等。

色相对比：色环上相距120°的色彩相互配合，如红、黄、蓝、橙、绿、紫等。

明暗对比：指无色彩系统的白黑对比。

6.2.3 图案色彩的空间层次

亮底暗纹：底色明度高，纹样明度低。

暗底亮纹：底色深，纹样浅。

中间明度底色：低明度纹样。

研究色彩的明度变化，是处理层次的关键。明暗过于接近容易平淡，明度相距较远则对比强烈，使画面产生清晰、明朗的效果。色彩变换练习，如图6-12和图6-13所示。

图6-12　明暗接近

图6-13　明度相距较远

6.2.4 图案中金、银、黑、白、灰的运用

黑色、白色以及黑与白调出各种明度的灰色属无色彩系统范畴，只有明度变化。金色、银色属中性色，金色偏暖、银色偏冷。它们能适应任何不同色调，对任何色相都能起调和作用。在图案设计中，如感觉层次不够清楚，可利用黑与白加强明暗对比，突出主题。金色、银色在图案中的运用一般与其他色相配合，起点缀作用，不可多用。图案的色彩配置，必须服从主题内容，以达到实用、经济、美观的效果。

6.3　图案色彩的设计与表现技法

色彩在图案中占有很重要的位置，俗话说"远看色彩近看花"，色彩给人的感受是最强烈的。图案色彩不同于一般的写实色彩，具有很强的装饰性，所以，色彩的运用必须重点考虑主色调，配色时，作者可以自由地选择能达到设计意图的任何色彩，以个人色彩心理体会，个性化的创意进行绘制，使图案作品富有装饰性，每幅图案的色彩运用，必须控制在一定数量的套色之内，如2～6套色内，这是由工艺美术设计的工艺条件所制约的，这种制约反而使图案色彩效果鲜明，对比强烈，套色简练而恰到好处，形成图案色彩的特征与艺术效果。

1. 图案色彩设计的基本步骤

(1) 设计草图：用铅笔在一般的白纸上将构思画出，并逐渐完善画面，直至将草稿完成、确定。

(2) 拷贝：先用透明拷贝纸将草图拷贝下来。转而拷贝到正稿时，如果图形有底色，先在正稿上刷上底色，平涂好，待干透后，用硬铅笔或毛笔杆上的塑料笔尖把拷贝纸上的图形拷贝到已经涂好底色的正稿上，用笔的力度以印痕的清晰度来决定。如果图形是没有底色(白底)的，将拷贝纸的图形背面用2B铅笔涂上铅粉，再拷贝压印到正稿上，留下清晰的图稿，就可以直接上色了。

(3) 着色：调好2～6套色彩，根据所描绘的图形进行上色。

2. 图案色彩的表现技法

运用水粉颜料或水彩颜料，在卡纸上进行色彩的平涂、勾线、皴点与点绘、水晕、干笔擦涂、撇丝推移等技法练习，为今后的技法运用做好准备。

(1) 平涂法：用饱和度适中的色彩，在画稿上均匀平涂色块，水粉颜料因为具有较好的覆盖能力，能互相压住边沿进行描绘，注意图形结构的准确性，如图6-14所示。

图6-14　平涂法作品

(2) 勾线法：这是比较传统的一种画法。先平涂好各部位的色块，待干透后，用小号毛笔蘸上颜色进行勾线，图形以线条的形式表达出来，线条要流畅、工整、优美、精细。亦可先勾线后填色，勾线的粗细由作者自行决定。这种方法表现出来的画面或粗犷或细致，艺术效果各不相同，如图6-15所示。

(3) 点绘法：用不同的点来塑造形。不同疏密的点使画面显得丰富，具有虚实感。表现点

的工具有海绵、瓜瓤、直线笔、小毛笔等，如图6-16所示。

图6-15　勾线法图案

图6-16　点绘法图案

(4) 晕色法：将两种颜色分别画在纸上，两种颜色之间留出一定的空位，趁颜色未干时，用一支干净的笔将两种颜色来回涂抹，直至得到所需的效果。或者在稍宽的笔上左右各蘸上颜色，在纸上来回涂抹，亦可达到晕色的效果，如图 6-17 所示。

(5) 推移法：运用深浅不同、明度不同的色彩有规律地排列，使图形富有层次感，韵律节奏当中又有变化，也可以用色相的排列转换取得多层次变化的效果，如图 6-18 所示。

图6-17 晕色法作品

图6-18 推移法作品

(6) 撒丝法：毛笔蘸满颜料后，将毛笔岔开成若干小份，在画面用拖笔的方法，撒出粗细变化的线条，使画面具有层次感，图形丰富有变化，如图6-19所示。

图6-19 撇丝法作品

(7) 彩铅法：在图形上先涂上水粉或水彩颜料，再用彩色铅笔在图形上排出不同的线条，强调一种独特的表现肌理，如图 6-20 所示。

图6-20 彩铅法作品

在本章的学习中，我们了解了一系列关于色彩的基本知识以及色彩在图案中的应用法则。在对本章的学习中，要注意认真体会不同色彩带给人的心理感受、色彩与画面的匹配等问题，只有熟练掌握了这些法则，才能设计出"步调一致"的美丽图案。

(1) 色彩的三要素都是什么？
(2) 什么是冷色调？
(3) 图案色彩的表现技法都有哪些？
(4) 什么是暖色和冷色？
(5) 什么是灰色调？
(6) 什么是明色和暗色？

第 7 章

装饰艺术的应用实践

装饰图案设计

 本章导读

装饰图案的应用范围十分广泛，几乎涉及了我们生活中的方方面面。在本章中，我们将介绍装饰图案在服装设计、装潢设计和环境艺术设计三个方面的应用。

7.1 装饰图案在服装设计中的应用

服装本身是一种实用性和装饰性完美结合的生活用品。服装图案是服装及其附件、配件上的装饰。服装装饰的设计有各种纺织品的匹料和件料的装饰设计，各种天然和人造皮毛、皮革以及棉、毛、丝、麻等织物面料的拼接设计，各种编织服装的装饰设计，各种抽纱、镂花服装的装饰设计等。

各种附件和配件的装饰，如鞋帽的装饰、手提包的装饰、围巾、手套、腰带和纽扣的装饰以及装饰花束、鸟禽羽毛、各式穗带等，还有项链、手镯、戒指和挂件的装饰等。

服饰图案的种类很多，按构成效果分，可分为平面和立体两种形式；按构成形式分，可分为独立形和连续形两大类；按工艺分类，可分为印染图案、纺织图案、拼贴图案和金属点缀图案等；按素材分类，可分为花卉图案、风景图案、动物图案、人物图案、几何形图案和传统图案等。不同的素材，有不同的特点，适应不同服饰的需要。

服装图案作为服装中的重要组成部分，主要使服装增添艺术魅力。随着生活水平的提高，人们需要越来越多的新颖款式，于是图案将更多地应用到服饰中。同时，它的装饰性也会进一步融合到实用性与商业性之中，服饰图案的应用，关系到使用对象的舒适、合体的实用功能，关系到人体审美情趣和他们的经济承受能力，关系到商品是否畅销，经营者有无积极因素等有关社会问题。因此，服装图案的应用是一个非常复杂的问题。首先，我们必须考虑它的实用、美化功能。在人类社会的每一个时期，除了对服饰用品的实用价值予以高度重视之外，还非常重视它的装饰功能，只是由于民族文化的差异和时代审美趣味不同而有所区别，但在具体应用中，应避免矫揉造作、烦琐堆砌的多余装饰，过分雕琢会破坏和谐的自然美，装饰应表现天然与纯真的情趣。其次，应注意动态美的表现。此外，还要了解消费者的审美心理。由于人们的审美心理千差万别，在同一年龄层次中，又有环境、性格、职业、文化素养及审美观等方面的区别，甚至于一个人由于心境、情绪的变化，对同一服饰也会有不同感受，因此，设计时应掌握上述共性，同时要区别对待，因人、因时、因需而异。服装作为生活的必需品，从销售角度来看，它具有商品的性质。这就决定了服饰图案的应用必须遵循另一个原则，即经济原则。由于消费者的经济能力不同，设计时必须与成本核算挂钩。除了面料、里料、配料、装饰材料等原材料成本外，还有生产制作的工价，包括图案加工费用等。因此，服装图案在应用中应把握上述原则，使装饰美化功能与实用功能达到完美统一。图 7-1～图 7-7 所示为装饰图案在服装设计及织物中的应用效果。

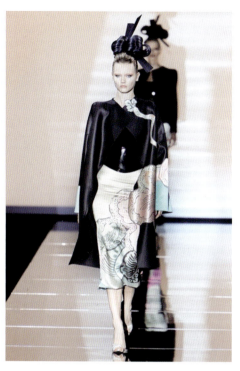

图7-1　图案在服装设计中的应用(1)

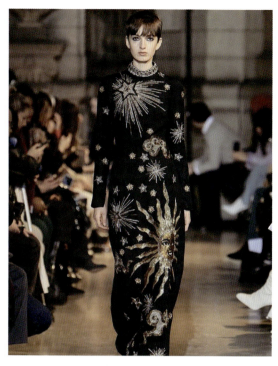

图7-2　图案在服装设计中的应用(2)

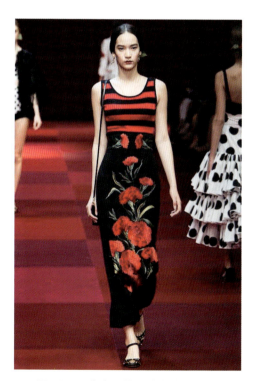

图7-3　图案在服装设计中的应用(3)

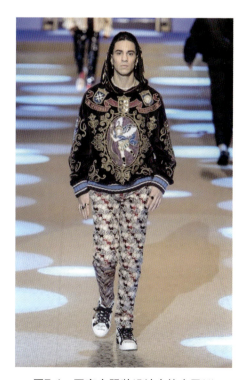

图7-4　图案在服装设计中的应用(4)

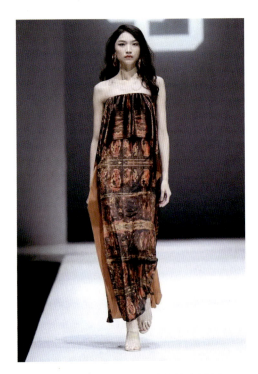

图7-5 图案在服装设计中的应用(5)

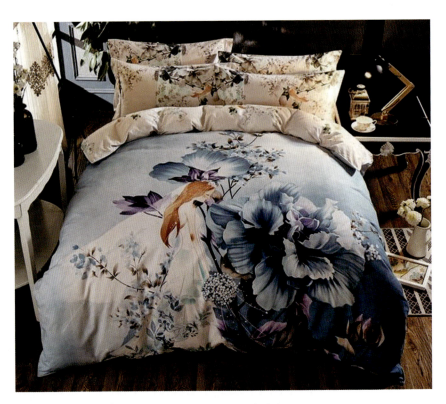

图7-6 图案在被套中的应用

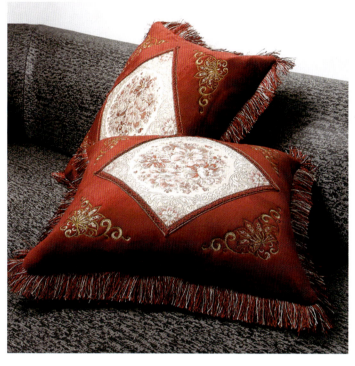

图7-7 图案在纺织品中的应用

7.2 装饰图案在装潢设计中的应用

装潢设计包括商品包装设计、标志设计、广告设计、海报、书籍装帧等。随着现代科技的高速发展,现代装潢设计与多种媒体相结合,如互联网电视、报纸、杂志以及大量印刷品等,人们称之为视觉传达设计。它集图形、色彩、文字、心理学、社会学、美学、营销学等诸多学科于一体,是沟通企业、商品和消费者的桥梁。然而,各种装潢设计都是以图形、色彩、文字为基础元素创作的,图形又是装潢设计的基本语言,利用图形可以准确、直观地传达信息,起到促销和宣传的作用。

现代装潢设计是视觉冲击力很强的视觉艺术,图形的应用要求美观新颖,准确地通过图形来表达设计意图。进入21世纪后,我国平面设计艺术得到了迅猛发展,为包装设计、平面设计、广告设计等带来了新的活力。图形的应用不拘一格,既有抽象、前卫的,也有传统、古典的。无论是传统图案的吸收和利用,还是现代设计的理念,都体现了图案在设计中不可替代的作用。就中国传统图案而言,有许多经典、优秀、精美绝伦的装饰作品体现在陶器、漆器、青铜器和丝织品等造型中,这些图案给予我们极大的启发与借鉴,成为视觉传达设计取之不尽、用之不竭的源泉。图7-8～图7-20所示为装饰图案设计效果示例。

图7-8　图案在书籍装帧中的应用(1)

图7-9　图案在书籍装帧中的应用(2)

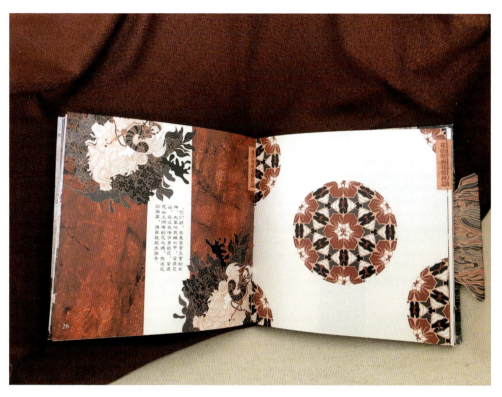

图7-10　图案在书籍装帧中的应用(3)

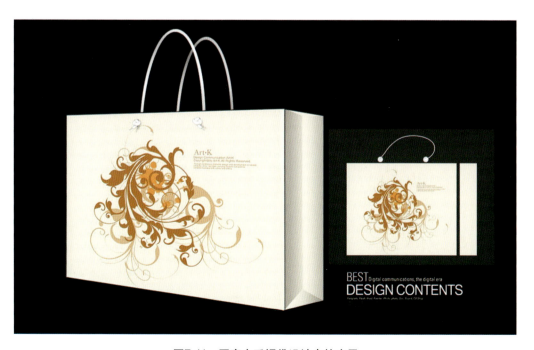

图7-11　图案在手提袋设计中的应用

图7-12　图案在书籍插图中的应用

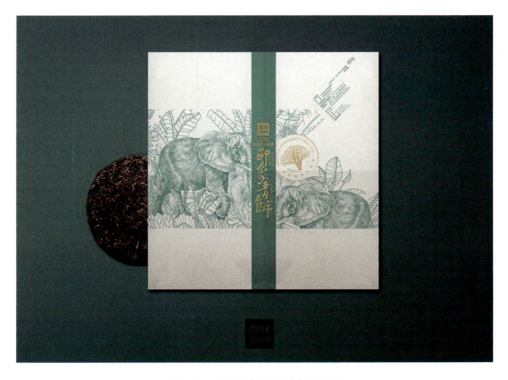

图7-13　图案在茶叶包装中的应用

图7-14 图案在食品包装中的应用

图7-15 图案在包装设计中的应用(1)

图7-16 图案在包装设计中的应用(2)

图7-17 图案在包装纸中的应用(1)

装饰艺术的应用实践 第7章

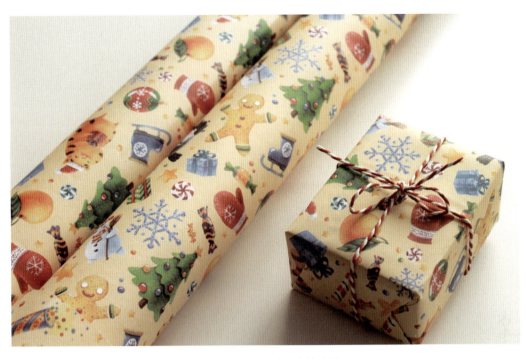

图7-18 图案在包装纸中的应用(2)

图7-19 图案在户外广告中的应用

图7-20 图案在贺年卡中的应用

7.3 装饰图案在环境艺术设计中的应用

环境艺术设计是一门创造人类精神文明、物质文明和美化人们生活环境的综合艺术学科，是人类生存空间环境的再营造。目前，我国的室内设计已经逐步走向室外，有了更广阔的发展空间，这无疑会对整个社会产生重大影响。它的发展就像一面镜子，折射出一个民族的文化素养、道德水准与科技水平。

中国是一个有着悠久的文化历史、丰富的人文底蕴的国家。传统图案在中国的古代建筑及环境设计中被大量使用，构成传统建筑的重要特色，无论是门窗、天井、梁柱等的装饰，还是室内的屏风隔扇、家具摆设，以及象征吉祥的瓶镜陈设、床幔坐垫等都离不开装饰图案这种艺术形象。

环境艺术中装饰图案的应用，应遵循实用、经济、美观的原则。实用是满足人们使用功能的物质基础，也是人类生存的必要条件。室内设计应使人体生理获得健康和安全保障，进而使生活发挥舒适而便利的效能。因此，必须运用人体工程学等科学原理和与之相关学科有效配合。美观是满足人的心理需要，体现室内环境的精神品质，以提高生活的质量。它与物质的功能不同，具有灵活的不定性和个性，与民族地域、文化和具体对象有密切的关系，没有明确的标准。室内的精神设计必须重视"艺术性"和"个性"两个要素，艺术性的追求是

美化室内视觉环境的有效方法，个性的塑造是表现灵性境界的理想条件。现代美学的形成法则比传统的设计要素研究更加深化，不仅包括对称与平衡、变化与统一、节奏与韵律等，还对秩序比例重复渐变、肌理等方面以及立体构成要素有更深入的研究。随着科技的发展，必将有更多的新的规律被发现。因此，室内设计师要不断地更新和扩展自己的知识领域，以满足人们不断提高的精神需求。图 7-21～图 7-26 所示为装饰图案在环境艺术设计中的应用效果示例。

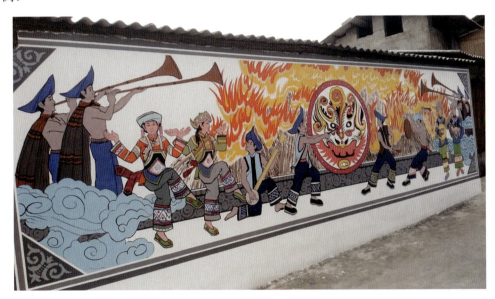

图7-21　图案在墙面上的应用

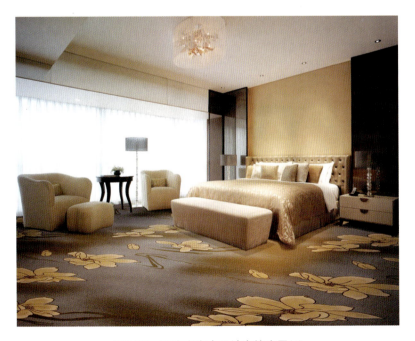

图7-22　图案在室内设计中的应用(1)

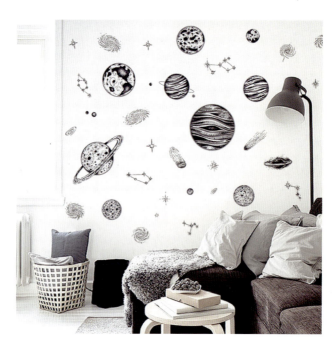

图7-23　图案在室内设计中的应用(2)

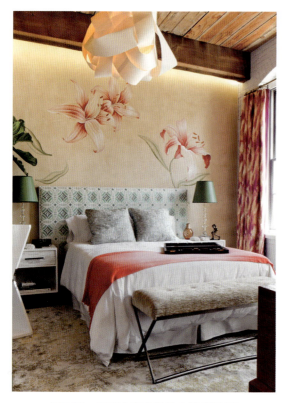

图7-24　图案在室内设计中的应用(3)

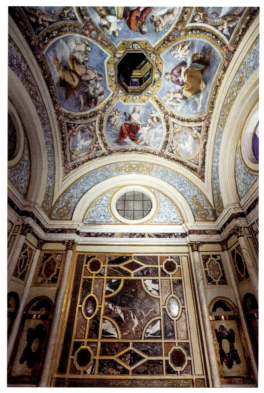

图7-25　图案在室内设计中的应用(4)

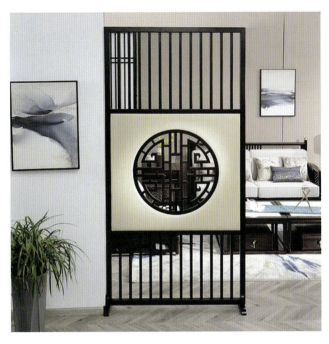

图7-26 图案在室内设计中的应用(5)

装饰图案应用广泛,要求我们在学习过程中具备发散性思维,既掌握好基础知识,又善于运用图案设计来丰富我们的日常生活。

(1) 装饰图案的设计都运用在了生活的哪些方面?
(2) 在服装设计中,怎样才能运用好装饰图案?

参 考 文 献

[1] 张歌明. 装饰图案设计技法新探 [M]. 天津：天津人民美术出版社，2000.
[2] 柒万里. 图案设计 [M]. 南宁：广西美术出版社，2005.
[3] 唐星明，甘小华. 装饰艺术设计 [M]. 重庆：重庆大学出版社，2002.
[4] 齐琦. 图案设计手册 [M]. 北京：清华大学出版社，2020.
[5] 刘珂艳. 图案造型设计与实战 [M]. 北京：清华大学出版社，2018.
[6] 张如画，吴琼，余娟. 装饰图案 [M]. 北京：中国青年出版社，2020.
[7] 何雨津. 图案设计 [M]. 北京：北京交通大学出版社，2014.
[8] 余雅林. 装饰图案设计与表现 [M]. 上海：上海人民美术出版社，2017.
[9] 胡红忠，郑浩华. 装饰图案设计 [M]. 武汉：武汉理工大学出版社，2005.